LE
MUSÉE EUROPÉEN

COPIES D'APRÈS LES GRANDS MAITRES

AU PALAIS DES CHAMPS-ELYSÉES

PAR

LOUIS AUVRAY

STATUAIRE

Directeur de la *Revue artistique et littéraire*.

PARIS
LIBRAIRIE RENOUARD
HENRI LOONES, SUCCESSEUR
6, RUE DE TOURNON, 6

LE

MUSÉE EUROPÉEN

Ouvrages du même auteur

POÉSIE

Delassements poétiques d'un artiste (1849). 1 vol. in-8.

BEAUX-ARTS

Salon de 1834........ 1 vol. in-12.	Salon de 1859........ 1 vol. in-8.	
Salon de 1835........ —	Salon de 1861........ —	
Salon de 1837........ —	Salon de 1863........ —	
Salon de 1839........ —	Salon de 1864........ —	
Salon de 1845........ —	Salon de 1865........ —	
Salon de 1852........ —	Salon de 1866........ —	
Salon de 1853........ —	Salon de 1869........ —	
Salon de 1857........ —	Salon de 1870........ —	

Exposition universelle de 1855 (les artistes et les industriels du département du Nord). Brochure in-12.

Le Salon de 1867 et les Beaux-Arts à l'Exposition universelle. 1 vol. in-8.

Le Salon de 1868, suivi d'une réfutation de la brochure de M. Lozerges. 1 vol. in-8.

Concours des grands prix et envois de Rome en 1858. 1 brochure in-12.

Bouterwek, sa vie et ses œuvres. 1 vol. in-8, orné d'un portrait.

18 volumes de la Revue artistique et littéraire. In-8, avec gravures et photographies.

Projet du Tombeau de Napoléon Ier, précédé d'un historique du Concours ouvert en 1841. Album in-4, orné de planches gravées et de photographies, dont S. M. l'Empereur Napoléon III a daigné agréer la dédicace.

Les œuvres de David d'Angers. Description des planches. 2 vol. in-folio.

En préparation :

ALBUMS DES SCULPTURES EXÉCUTÉES PAR M. LOUIS AUVRAY

1° Album de 30 médailles historiques accompagnées de notices.

2° Album de 45 bustes historiques exécutés pour les musées et les monuments publics. Chaque buste est suivi d'une note biographique.

3° Album de 24 statues, groupes et bas-reliefs exécutés pour les musées et les monuments publics. Une description du sujet est placée en regard de chaque planche.

4° Album de 6 monuments exécutés ou encore à l'état de projets. Un texte est joint à chaque composition.

Corbeil, typ. et stér. de Crété fils.

LE
MUSÉE EUROPÉEN

COPIES D'APRÈS LES GRANDS MAITRES

AU PALAIS DES CHAMPS ÉLYSÉES

PAR

LOUIS AUVRAY

STATUAIRE

Directeur de la *Revue artistique et littéraire*.

PARIS
LIBRAIRIE RENOUARD
HENRI LOONES, SUCCESSEUR
Éditeur de l'Histoire des Peintres

6, RUE DE TOURNON, 6

—

1873

PRÉFACE.

A chacune des expositions des envois de Rome nous nous disions : Pourquoi donc l'Administration des Beaux-Arts n'utilise-t-elle pas les copies que lui envoient tous les ans ses pensionnaires peintres et sculpteurs de l'école de Rome? Pourquoi ne leur désignerait-elle pas elle-même les copies à faire, de manière à n'avoir pas vingt fois la même reproduction et afin de pouvoir réunir ainsi les fac-simile des fresques célèbres que le temps détruit et des autres chefs-d'œuvre que possède l'Italie? Enfin, pourquoi ne formerait-on pas un *Musée de copies* faites d'après les plus belles peintures et sculptures conservées dans les diverses galeries de l'Europe (1)?

Nous désespérions de voir jamais exaucer notre vœu, et nous regrettions d'avoir, durant vingt ans, prêché dans le désert. Mais, heureusement! il n'y a pas que les beaux esprits qui se rencontrent. Deux hommes qui ont consacré une grande partie de leur existence à étudier toutes les questions relatives aux Beaux-Arts, peuvent également se rencontrer dans leurs vues, dans leurs projets. C'est ce qui est arrivé.

(1) Voir notre article publié en 1860 dans la *Revue artistique et littéraire*, page 182.

Pendant que nous pensions avoir inutilement épuisé nos meilleurs arguments, M. Charles Blanc arrivait à l'administration des Beaux-Arts, et il réalisait le vœu si souvent exprimé par nous; il créait le musée des copies, dont, lui aussi, il avait mûri le projet depuis vingt-cinq ans.

On devine avec quel plaisir nous avons, en décembre 1872, parcouru ce musée, à peine organisé en même temps qu'une exposition momentanée des œuvres acquises au salon de 1872, et ouvert seulement aux députés et à leurs amis. Nous connaissions un certain nombre de ces copies, et cependant nous étions loin de nous douter de l'aspect imposant que produirait la réunion de ces œuvres magistrales. Nous ne saurions mieux faire, pour en donner une idée, que de rapporter un incident de notre première visite au Musée des copies.

Nous étions dans la salle du fond, destinée aux grandes compositions de Raphaël et de Michel-Ange qu'un artiste ne se lasse pas d'étudier; nous nous disposions à quitter cette salle, vivement impressionné par la vue de ces grandes pages d'un dessin si noble, si élégant et si largement traitées, lorsque nous nous trouvâmes tout à coup sur le seuil d'une salle où étaient exposées les peintures achetées par l'État, au salon de 1872. Quel coup de théâtre! quel changement d'impression!... De ce côté tout est calme, sobre, solennel; de l'autre côté du seuil de cette porte, c'était gentil, coquet, pimpant; dans le salon des Raphaël, des Michel-Ange, tout inspire le

respect, l'admiration, on parle bas comme dans un sanctuaire; dans la salle des modernes, l'impression est tout autre: les sujets légers, les tons chatoyants ou tapageurs amenaient le sans-gêne, on causait avec entrain, on s'appelait familièrement à haute voix. Jamais ce qui distingue le grand art de l'art secondaire ne s'était révélé à notre esprit d'une manière aussi saisissante! Décidément, c'est un terrible voisinage que les grandes conceptions de Raphaël! il n l'est pas seulement pour nos contemporains, il l'es. même pour des réalistes comme Rembrandt, comme Velazquez, dont les œuvres ont des qualités de modelé et de couleurs admirables, mais toujours d'un style familier d'où ne se dégagent ni la poésie de la forme ni celle de la pensée.

Cette impression, nous n'avons pas été seul à l'éprouver, nous avons vu bien des visiteurs arriver avec un sentiment de prévention défavorable à la création de ce musée, et sortir enthousiasmés de cet ensemble d'œuvres monumentales. — Le titre de *Musée des copies* avait suffi pour mal disposer ceux pour lesquels le mot *copie* signifie médiocre, œuvre indigne d'attention; et pourtant combien de ces amateurs achètent, sans s'en douter, et à des prix fabuleux, de vieilles copies qu'ils prennent pour des tableaux originaux! Et cela doit arriver puisque beaucoup de maîtres ne signaient pas leurs toiles et que certains d'entre eux ont fait eux-mêmes ou fait exécuter par leurs élèves des reproductions de leurs ouvrages. Que de bonnes copies ont été faites depuis deux ou trois siècles

d'après Raphaël! Ne suffit-il pas d'un siècle ou d'un demi-siècle pour qu'une copie ait acquis cet aspect de vétusté auquel tout amateur croit reconnaître une œuvre originale? — D'autres avaient accepté comme paroles d'Évangile les articles des journaux d'opposition, prétendant que toutes les toiles de ce musée étaient les œuvres de mauvais copistes, tandis qu'elles sont signées des noms les plus honorables: Ingres, Lethière, Steuben, Müller, Baudry (qui ne compte pas moins de douze copies pour sa part), Landelle, Bonnat, Glaize, Balze, Henner, Lévy, Armand Leleux, Giacomotti, Barrias, Regnault, etc., etc.; tous artistes grands prix de Rome, médaillés, décorés ou membres de l'Institut.

Nous avons pensé que le moyen de mettre fin à des insinuations malveillantes, c'était d'offrir au public un historique de ce musée, afin de faire apprécier son but élevé, son utilité pour l'histoire de l'art et pour l'éducation artistique du peuple. Telle est l'intention qui a inspiré ce livre dans lequel nous avons réuni — puisés aux meilleures sources — les renseignements pouvant intéresser le visiteur, l'éclairer sur les tableaux et leurs auteurs, ainsi que sur les galeries où se trouvent les peintures originales dont les reproductions composent le Musée Européen de copies d'après les grands maîtres, au palais des Champs-Élysées.

<div style="text-align: right;">Louis AUVRAY.</div>

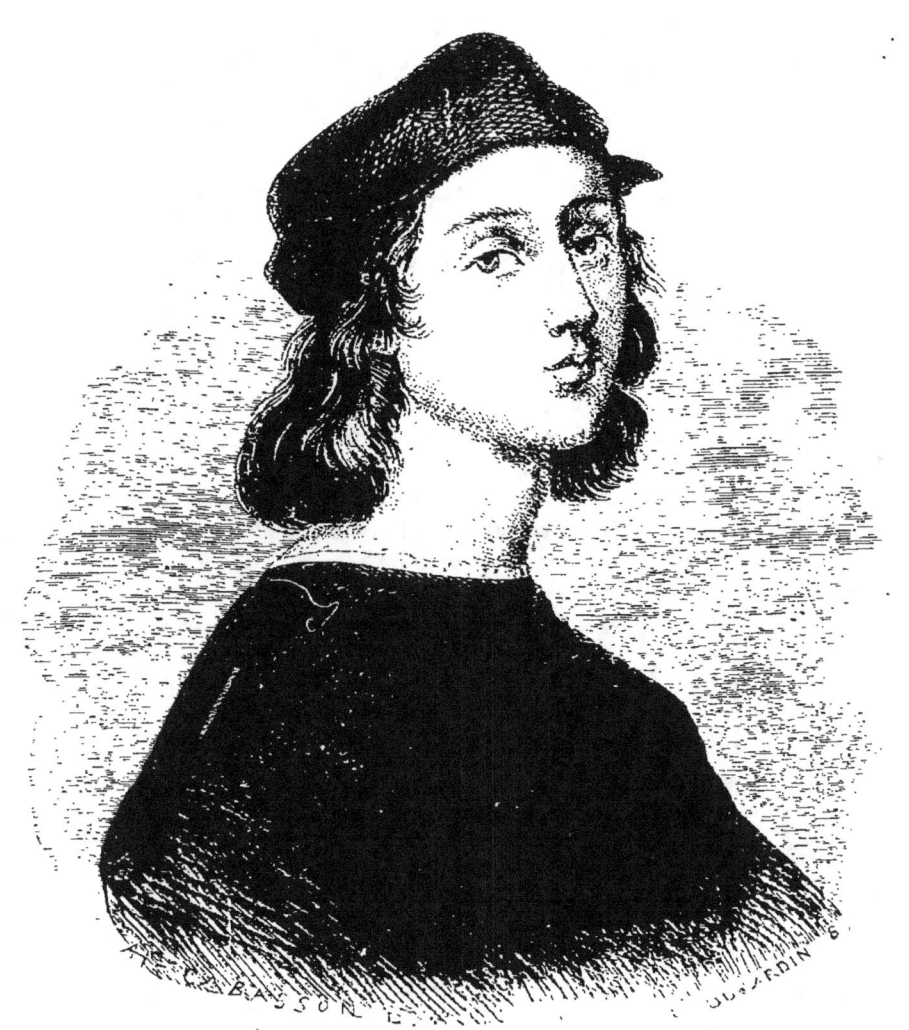

RAPHAEL.

MUSÉE EUROPÉEN

DE

COPIES D'APRÈS LES GRANDS MAITRES

SALLE PREMIÈRE

Raphael : la Dispute du Saint-Sacrement; — l'Incendie du Bourg; — La Messe de Bolsène; — le Parnasse; — la Délivrance de saint Pierre; — Attila chassé de Rome; — la Poésie; — la Douceur; — la Justice; — l'Amour et les trois Grâces; — Junon, Cérès et Vénus; — Mercure; — Psyché venant des Enfers; — le Mariage de la Vierge. — Pérugin : le Mariage de la Vierge. — Pinturicchio : la Vierge et quatre saints. — Fra Bartolommeo : la Déposition de la Croix. — Bazzi (dit *le Sodoma*) : l'Évanouissement de sainte Catherine. — Masaccio : saint Paul parlant à saint Pierre en prison; — la Délivrance de saint Pierre. — Titien : Bacchus et Ariane. — Poussin : Mort de Germanicus.

L'heureuse idée de créer un Musée de copies d'après les grands maîtres ne pouvait venir qu'à un érudit comme M. Charles Blanc, artiste et auteur de l'*Histoire des Peintres de toutes les Écoles*. Dès sa nomination de directeur des Beaux-Arts, il comprit quel parti on pouvait tirer des copies envoyées tous les ans par les élèves de l'école de Rome; il pensa qu'à défaut des originaux de chefs-d'œuvre qu'on ne pourra jamais se procurer, puisque les plus considérables sont des fresques que le temps dégrade chaque jour; il pensa, disons-nous, que des copies faites avec la plus grande fidélité suffiraient pour donner de ces peintures une idée beaucoup plus juste que ne le font les

meilleures gravures, et que tout le monde gagnerait à cela : l'État utiliserait les travaux des pensionnaires qu'il entretient à Rome ; les élèves, connaissant l'emploi de leurs copies, y mettraient plus de soin encore ; les artistes verraient annuellement s'augmenter la série des tableaux de maîtres que le Louvre ne possède pas et qu'ils viendraient étudier, et le peuple, qui ne peut voyager en touriste, aurait sous les yeux, classés par écoles, les chefs-d'œuvre disséminés dans les monuments et les plus riches galeries de l'Europe, groupés chronologiquement dans ce *Musée Européen.*

Malgré l'activité déployée par M. Charles Blanc et par M. Buon, inspecteur des Beaux-Arts, chargé du service des expositions, ce nouveau musée n'a pu être inauguré que le 15 avril. On y arrive par l'entrée du pavillon nord de la façade occidentale du palais des Champs-Élysées et par le grand escalier décoré de vases de Sèvres et de tapisseries des Gobelins. En entrant dans le vaste salon du pavillon nord-ouest, on se croirait au Vatican (1), à Rome, tant est imposant l'aspect des grandes compositions de Raphaël (2), qui occupe presque entièrement les parois de cette salle si bien remplie.

La première peinture qu'on aperçoit en entrant est la *Dispute du Saint-Sacrement*, très-belle copie d'après Raphaël, exécutée de la grandeur du tableau original par

(1) Le Vatican est plutôt une réunion d'édifices irréguliers qu'un palais ; il a trois étages, renferme une infinité de salles, de galeries, de corridors, de musées, etc. On y compte 20 cours, 8 grands escaliers et 200 escaliers de service ; mais il manque une façade extérieure à cet ensemble de constructions diverses, dont l'entrée est cachée par la colonnade de la place Saint-Pierre. Ce n'est qu'à leur retour d'Avignon que les papes s'y établirent. Les plus célèbres architectes y travaillèrent : Bramante, Ligorio, Fontana et d'autres.

(2) Raphaël, fils de Sanzio, peintre médiocre, naquit à Urbin, en 1483 ; il eut pour maître Pierre Pérugin ; il est mort à Rome en 1520, à l'âge de 37 ans.

M. Tiersonnier. Cette grande composition fait partie des chambres du Vatican, lesquelles sont au nombre de quatre : la chambre dite de la *Signature*, celle d'*Héliodore*, celle de l'*Incendie* et celle de *Constantin*, selon l'ordre chronologique de l'exécution de ces peintures. Il est intéressant de rappeler comment Raphaël fut appelé à peindre cette fresque, qui décida de l'avenir du jeune artiste. Le pape Jules II avait chargé Luca Signorelli et Pérugin de la décoration de cette partie du palais, quand, à la sollicitation de l'architecte Bramante, Jules II fit venir Raphaël, alors à Florence, et lui demanda de peindre la *Dispute du Saint-Sacrement*. On prétend qu'à l'occasion de cette fresque, Raphaël écrivit à l'Arioste pour lui demander ses conseils. Quoi qu'il en soit, cette composition est la plus belle épopée chrétienne : c'est l'union du ciel et de la terre, c'est Dieu, les anges, les saints assemblés en concile, consacrant l'institution du Saint-Sacrement. Voici un détail assez curieux : le peintre aurait obtenu de Jules II la permission de placer dans ce tableau, parmi les théologiens, Bramante appuyé sur une barrière, le Dante, le peintre Fra Angelico, et aussi Savonarole, brûlé comme hérétique à l'instigation du pape Alexandre VI, de mémoire peu édifiante. Lorsque cette grande page, entièrement peinte par Raphaël fut achevée (1511), le pape la trouva d'une si belle ordonnance, d'un coloris si harmonieux, il fut si satisfait, qu'il ordonna d'effacer tout ce qui avait été fait précédemment, et voulut que Raphaël peignît toutes les chambres. Mais, plein de respect pour son maître, celui-ci ne permit pas qu'on détruisît un plafond peint par Pérugin.

La belle copie de l'*Incendie du Bourg* (1) exécutée par

(1) Cet incendie eut lieu en 847 au Borgo, sur l'emplacement duquel

M. Balze, tient presque entièrement un panneau de cette salle, celui du côté droit. Cette fresque a été dessinée par Raphaël et peinte en grande partie par ses élèves (1516-17); on croit que le maître en a peint les figures principales. Dans son livre sur les *Musées d'Italie*, M. Viardot dit : « Il y a dans cette fresque plus de *nus* que dans mille autres compositions de Raphaël, qui paraît les avoir évités avec autant de soin que Michel-Ange en a mis à les introduire partout. Il faut convenir que les nus de Raphaël, toujours remarquables par la beauté des formes, par l'expression et la vérité des pantomimes, n'égalent point cependant ceux de Michel-Ange pour la partie la plus matérielle, la science anatomique, le travail musculaire, la hardiesse des poses et des mouvements. » On pense que les meilleures figures, les femmes qui portent de l'eau, ont été peintes par Raphaël, et l'on attribue à Jules Romain l'homme portant son père, groupe qui rappelle Énée et Anchise.

Le panneau du côté gauche est occupé par deux autres grandes compositions de Raphaël : *le Parnasse* et *la Messe de Bolsène*, copies de M. Paul Balze. Dans cette dernière, Raphaël a retracé le miracle de Bolsène, légende d'un prêtre incrédule, convaincu par la vue d'une hostie sanglante (1264). Ici l'artiste a introduit en scène Jules II, qui entend la messe. — Dans la gracieuse et suave composition du *Parnasse* le peintre a groupé autour d'Apollon et des Muses Homère, Pindare, Sapho, Horace, Virgile, Ovide, Dante, Pétrarque, Boccace, Sannazar.

Le quatrième panneau de cette salle est complétement rempli par deux grandes copies d'après Raphaël : — l'une, la *Délivrance de saint Pierre*, copie de M. R. Balze, est une

se trouve aujourd'hui le Vatican, la Basilique, le château Saint-Ange, etc. Le pape Léon IV l'éteignit par un signe de croix, dit la légende dont Raphaël s'est inspiré.

allusion à la délivrance du pape Léon X, fait prisonnier à la bataille de Ravenne. Dans cette fresque, le peintre a su triompher des plus grandes difficultés de conception et d'exécution ; il y représente trois temps différents d'une même action et dans trois lumières différentes, sans nuire à l'intelligence du sujet ni à l'harmonie du coloris. — Les allusions de l'autre fresque, *Saint Léon arrêtant Attila aux portes de Rome*, sont à l'adresse de Léon X, grand diplomate, protecteur des lettres et des arts, mais qui, d'après Valéry, n'était pas de force à une telle action.

Cette salle contient encore plusieurs copies des fresques de Raphaël au Vatican. Ce sont d'abord : *la Poésie*, par M. Émile Lévy ; — *la Douceur* et *la Justice*, par M. Clère ; — puis une copie de M. Soulacroix d'après *le Christ au tombeau*, une des premières peintures historiques de Raphaël (1507), alors âgé de 24 ans, exécutée pour l'église San-Francisco de Pérouse, et maintenant à la galerie du palais Borghèse (1), à Rome ; — ensuite quatre copies des fresques du palais de la Farnésine (2), où Raphaël a peint la charmante fable de Psyché. Ces pendentifs représentent : *l'Amour montrant Psyché aux trois Grâces ; Junon et Cérès parlant à Vénus en faveur de Psyché ; Psyché venant des en-*

(1) Le palais Borghèse est un des plus beaux de Rome, commencé en 1590 sur les dessins de Martino Lunghi, et achevé par Flaminio Ponzio. La cour est entourée de portiques soutenus par 96 colonnes de granit, doriques au rez-de-chaussée et corinthiennes à l'étage supérieur.

(2) Le palais de la Farnésine (villa Chigi) fut construit par Baldassare Péruzzi pour le banquier Chigi, qui y donna un repas au pape Léon X, aux cardinaux, etc., où l'on servit des plats de langues de perroquets, et où la vaisselle d'or et d'argent était, à mesure qu'on la desservait, jetée dans le Tibre. Il est vrai que ces richesses, ainsi jetées par les fenêtres, étaient soigneusement recueillies dans un filet. Ce n'était qu'un semblant de prodigalité ! Le Titien assistait à ce repas et il en donne les détails.

fers avec le vase de fard que Proserpine lui a donné pour apaiser la colère de Vénus ; Mercure publiant la récompense promise par Vénus à celui qui livrera Psyché. Cette dernière copie est de Ingres. Les guirlandes de fleurs et de fruits qui encadrent ces sujets ont été peintes par Jean d'Udine. — Enfin, une copie faite au musée Brera, à Milan, par M. le chevalier Chevignard, d'après *le Mariage de la Vierge*, célèbre sous le nom de *Sposalizio*, peint par Raphaël à l'âge de 21 ans : c'est une reproduction avec très-peu de variantes du tableau de Pérugin (1) fait en 1495 pour l'autel Saint-Joseph, à la cathédrale de Pérouse, et qui se trouve aujourd'hui au musée de Caen. Selon M. de Chennevières (*Réflexions sur le musée de Caen*), ce tableau de Pérugin fut donné à une époque où, pour dégager le Louvre des œuvres d'un maître fort estimé des commissaires de la conquête d'Italie, mais qui était peu sympathique au goût du public d'alors, les musées des départements et trois églises de Paris reçurent vingt-quatre tableaux de Pérugin. » — La copie du *Mariage de la Vierge*, de Pérugin, qu'on voit à côté de celle d'après Raphaël, est de M. Quantin.

D'autres maîtres de l'école italienne sont encore représentés dans ce premier salon par les ouvrages suivants : *la Vierge et quatre saints*, copie de M. Armand Leleux d'après le tableau du Pinturicchio (2) à l'église Santa-Maria del Popolo (3) à Rome ; — *la Déposition de la Croix*, copie de

(1) Pérugin (P. Vanucci, dit le chef de l'école romaine et maître de Raphaël, est né en 1446 et mort en 1524.

(2) *Pinturicchio* (Bernardino Betti, dit le), né à Pérouse en 1454, mort à Sienne en 1513. Ce malheureux artiste étant tombé malade, fut enfermé par sa femme dans une chambre où il mourut de faim et privé de secours.

(3) L'église Santa-Maria del Popolo fut bâtie en 1099 pour purger cette place des démons établis aux alentours du tombeau de Néron. Sixte IV

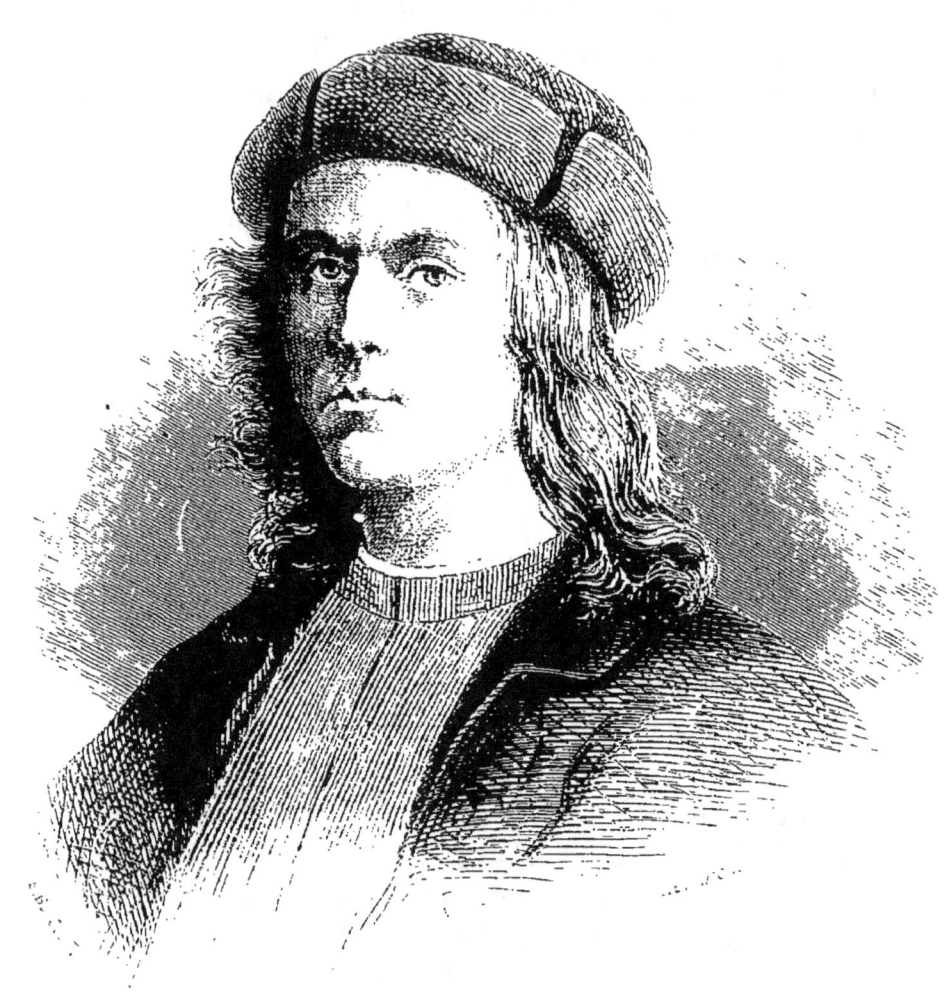

PINTURICCHIO.

M. Sturler d'après le tableau de Fra Bartolommeo (1), de la galerie Pitti (2), à Florence, œuvre admirable de sentiment; — *Bacchus et Ariane*, copie faite par M. Colin d'après le Titien de la galerie nationale à Londres; — *la Mort de Germanicus*, par M. Sanès, d'après le tableau de Poussin à la galerie Barberini, à Rome; — *la Vierge au Donateur*, copie de M. Chatigny, d'après la peinture de Léonard de Vinci (3) au couvent de Sant' Onofrio, à Rome, église et couvent bâtis au xv^e siècle et immortalisés par la mort du Tasse. On y montre encore, dans la cellule qu'il habita, son encrier, un miroir, une loupe, une ceinture, derniers objets en la possession du poëte qui s'éteignit dans la misère en léguant à l'Italie la gloire de son génie; — *l'Évanouissement de sainte Catherine*, copie de M. Giacomotti, d'après la fresque de Bazzi (dit le *Sodoma*) (4) à l'église de

la fit rebâtir en 1471 par Baccio Pintelli. Plus tard, elle fut modernisée dans quelques parties par le Bernin. Les peintures et les sculptures qu'elle renferme en font une des plus intéressantes de Rome.

(1) Baccio ou Bartolommeo della Porta, connu sous le nom de Frà Bartolommeo ou simplement *il Frate*, né en 1469, mort en 1517.

(2) Le palais Pitti, célèbre par son musée, l'un des plus riches de l'Europe, a une origine aussi curieuse que sa forme est singulière. C'est vers 1440 qu'un simple commerçant florentin, Lucca Pitti, eut l'idée de se bâtir une habitation plus belle que le palais du gouvernement, folle entreprise qui le ruina. Cet édifice fut élevé d'après les dessins du grand architecte *Brunelleschi*, et plus tard continué par l'*Ammanati*, qui y ajouta une belle cour intérieure. Dans le xvii^e siècle *Giulio Parigi*, autre architecte, éleva les deux ailes de la façade. Cette façade est construite en blocs énormes, taillés en bossage, dont plusieurs dépassent 8 mètres de long. Il est présumable que l'emploi d'énormes bossages, qui domine dans l'architecture des modernes Toscans, fut accrédité par de plus anciennes pratiques. Ce goût était déjà établi avant Brunelleschi, qui en avait vu à Rome de remarquables modèles. A cette époque, le style de l'architecture antique, l'emploi de ses ordres et de ses ornements, n'étaient pas encore appliqués aux bâtiments civils.

(3) Léonard de Vinci, né au château de Vinci, près de Florence, mourut en France dans les bras de François I^{er}.

(4) Bazzi (Giovanni Antonio Razzi ou plutôt Bazzi, dit *le Sodoma*), né à Varcelli en 1479, mort en 1554.

San Dominico, à Sienne, chef-d'œuvre d'un peintre dont les ouvrages nous sont peu connus ; — *Saint Paul parlant à saint Pierre en prison* et la *Délivrance de saint Pierre*, copie de M. Mottez, d'après les fresques de Masaccio (1) à l'église dell' Carmine, à Florence. Ces peintures commencées par Masolino da Panicale (1415), continuées par Masaccio (1443), et terminées par Filippino Lippi, ornent la chapelle de Brancacci, échappée à l'incendie de 1771, qui détruisit le reste de l'église. Pérugin, Raphaël, Michel-Ange, Léonard de Vinci, sont venus tour à tour les étudier. Ces fresques marquent un des immenses progrès de l'art, auquel elles ont ouvert une voie nouvelle, et à près d'un siècle de distance, elles participent déjà de l'ampleur magistrale qui brillera dans les œuvres de Raphaël, lequel, du reste, s'est inspiré de cette belle figure du saint Paul de Masaccio pour son *saint Paul prêchant à Athènes.*

Cette simple et sommaire description des chefs-d'œuvre, dont les copies se trouvent réunies dans la première salle de ce musée, suffirait pour montrer que cette collection est appelée à devenir une des plus intéressantes et des plus instructives de Paris. Que sera-ce, si un jour nous y voyons deux bonnes reproductions de *la Transfiguration*, cette admirable conception de Raphaël, et de *la Vierge au Donateur*, célèbre tableau plus connu encore sous le nom de LA VIERGE DE FOLIGNO (*Madonna di Foligno*), deux chefs-d'œuvre que la France a possédés et qu'elle devrait posséder encore ?

En effet, non-seulement ces peintures nous avaient été données en paiement des contributions de guerre lors de la conquête d'Italie, mais *la Transfiguration*, généralement

(1) Guidi (Tommaso), dit *Masaccio*, né en 1402, mort en 1443. Il fut l'élève favori de Masolino de Panicale et le maître de Filippino Lippi.

considérée comme l'œuvre capitale de Raphaël, lui fut commandée pour la France par le cardinal Jules de Médicis, qui le destinait à la cathédrale de Narbonne, dont il était l'archevêque. Raphaël voulut exécuter lui-même cette grande composition pour montrer dans toute leur splendeur les merveilleuses qualités de son génie, qui depuis quelque temps, selon Vasari, ne se montraient plus qu'affaiblies par l'interprétation de ses élèves. Le prix de ce tableau était de 655 ducats (8,250 francs environ), et à la mort de Raphaël on lui devait encore 224 ducats qui furent touchés par Jules Romain, son élève et son héritier. On croit que ce dernier termina quelques parties restées inachevées. Jules de Médicis, devenu le pape Clément VII, légua à l'église San Pietro in Montorio ce chef-d'œuvre, et envoya à Narbonne la *Résurrection de Lazare*, par Michel-Ange et Sébastien del Piombo, également commandée par lui. Quant à la *Vierge de Foligno*, elle a été peinte en 1512 pour le secrétaire de Jules II, Sigismond Conti, qui y est représenté à genoux. En 1565, la nièce de Sigismond Conti, abbesse du couvent de Santa-Anna, à Foligno, emporta ce tableau et le donna à l'église de son couvent, d'où il fut tiré dans un état pitoyable et envoyé à Paris avec les autres peintures portées en compte des indemnités de guerre. Il y fut restauré et transporté sur toile; il est maintenant à la galerie du Vatican, à Rome.

SALLE DEUXIÈME

VELAZQUEZ : Portrait équestre d'Olivarès ; — Portrait en pied de Philippe IV ; — Portrait en pied de don Fernando ; — Réunion de buveurs ; — Portrait en pied de Ménippe ; — les Filles d'honneur ; — Portrait en pied d'Ésope ; — Les Forges de Vulcain ; — les Fileuses ; — Portrait d'un nain ; — Portrait de l'idiot de Coria ; — Reddition de Bréda ; — Portrait de la dame aux gants ; — le Crucifiement. — RIBERA : Saint Stanislas et l'Enfant Jésus. — ZURBARAN : Saint Francisco en prière.

La seconde salle est consacrée au prince des peintres espagnols, à don Diego Rodriguez de Silva y Velazquez (1). Elle contient quatorze copies d'après ce maître qui n'était guère connu en France que par la gravure, laquelle ne pouvait rendre la touche franche, parfois brutale de cet artiste. Les nombreux ouvrages publiés sur les œuvres de Velazquez nous disent bien que ce maître peignait du premier coup sans retouche (2), qu'on pouvait compter ses coups de brosse et en suivre les directions en tous les sens (3), que sa couleur n'avait pas le rayonnement et l'éblouissante transparence de Rubens et qu'elle manquait de finesse (4), mais, habitué au charme du coloris de Murillo,

(1) Diego Rodriguez de Silva y Velazquez (et non *Diego Velazquez de Silva*) naquit à Séville en 1599, eut pour premier maître Herrera le Vieux et ensuite Francisco Pacheco, dont il épousa la fille. Peintre du roi, *Aposentador Mayor* (quartier maître de la maison du roi), chevalier de l'ordre de Saint-Jacques, il mourut le 6 août 1660.

(2) Louis Viardot, *les Musées d'Espagne*. — L'ancien *catalogue du Musée de Madrid*.

(3) W. Bürger, *Trésors d'art en Angleterre*.

(4) Clément de Ris, *Musée de Madrid*.

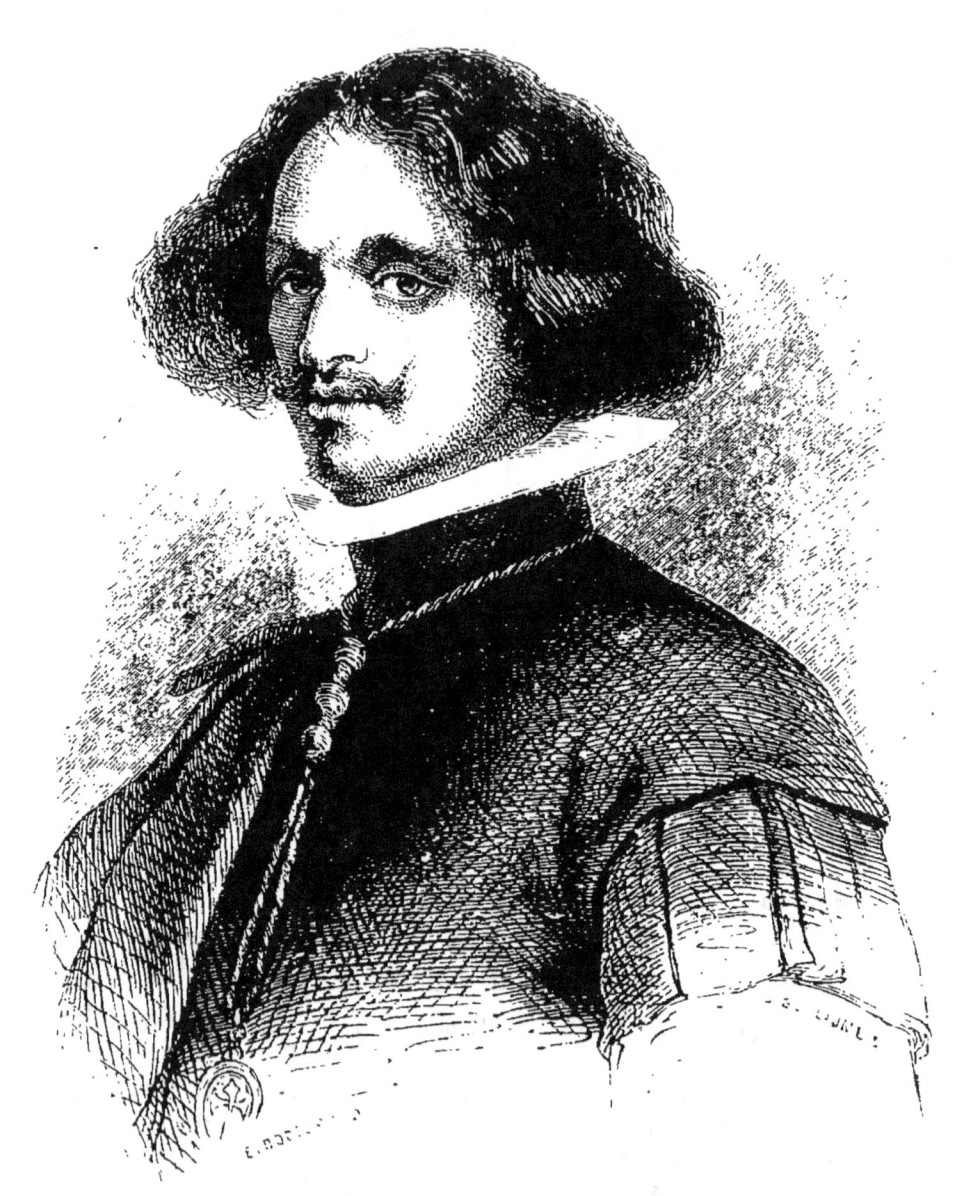

VELAZQUEZ.

si bien représenté au Musée du Louvre, le visiteur est tout surpris, en quittant les Raphaël, de se trouver ici en présence de peintures espagnoles aussi crûment réalistes; son œil a besoin de se familiariser avec ce peintre pour lequel la beauté et la laideur semblent indifférentes, qui admet la nature telle qu'elle est, qui rend les belles choses avec la même perfection que les vilaines (1), et dont l'exécution souvent heurtée « devient sublime à force de caractère (2). »

En entrant, on aperçoit à droite, au centre du panneau, le *Portrait équestre du comte-duc d'Olivarès*, premier ministre et favori de Philippe IV, copie de M. Prévost, d'après le tableau du musée de Madrid.

Pedro de Guzman, IIIe comte d'Olivarès, duc de San Lucar de Barramoda est né en 1587. Dès l'avénement de Philippe IV (1621), il occupa la plus haute position dans le gouvernement; il fut premier ministre, président du conseil de la censure pour la réforme des abus, grand chambellan, grand chancelier des Indes, trésorier général de l'Aragon, membre du conseil supérieur d'Etat, grand écuyer, capitaine général de la cavalerie et gouverneur du Guipuscoa; il se chargea de toute l'administration intérieure. Son despotisme ayant amené des révoltes et ses prodigalités ayant causé la ruine de l'Espagne, Olivarès fut exilé à Toro, où il mourut en 1645.

Velazquez a représenté son puissant protecteur galopant sur un cheval bai, robuste étalon de l'Andalousie. Le comte-duc d'Olivarès porte une armure, une écharpe rouge en sautoir et un chapeau à larges bords. Il tient de la main droite le bâton de commandement et de l'autre il

(1) Théophile Gautier, *Moniteur* du 24 septembre 1864.
(2) Charles Blanc, *Histoire des peintres de toutes les écoles*. Biographie de Velazquez.

dirige son cheval vers un combat qu'on aperçoit dans le lointain, bien que le favori n'ait jamais pris part à aucune action militaire. Ce beau portrait parfaitement en rapport avec la description de Voiture qui nous représente ce personnage comme étant « l'un des meilleurs cavaliers et des mieux tournés de l'Espagne », est une réfutation, un démenti à la hideuse caricature tracée par Lesage (1). Ce tableau, que les auteurs cités plus haut regardent comme un chef-d'œuvre, a été peint en 1634 ; il est placé dans la tribune du musée de Madrid.

A droite de ce tableau se trouve le *Portrait de Philippe IV*, à l'âge de 21 ans, bonne copie de M. Guignet d'après le tableau du musée de Madrid.

Philippe IV, roi d'Espagne, fils de Philippe III et de Marguerite d'Autriche, né le 8 avril 1605, monta sur le trône à l'âge de 17 ans. Trop adonné aux plaisirs pour régner par lui-même, il abandonna la direction des affaires au comte-duc d'Olivarès, qui reçut un royaume riche et puissant, et le rendit épuisé et bien amoindri. Après la terrible défaite de Villaviciosa, le roi s'affaiblit de jour en jour, et quand il expira le 17 septembre 1665, il ne fut regretté ni des grands ni du peuple (2).

Ce roi est représenté de grandeur naturelle, debout, en costume de chasse, gants de chamois, col empesé, hauts-de-chausses d'un gris verdâtre, les manches du pourpoint noires, rehaussées d'argent. Pour coiffure une casquette, dans la main droite une escopette. Il est arrêté près d'un arbre ; son chien est à ses pieds.

(1) Gil Blas, liv. XI, chap. n. Olivarès y est décrit comme étant bossu, ayant la tête énorme, la peau jaunâtre, le visage allongé et le menton pointu se recourbant vers la bouche. Voilà comment les romanciers écrivent l'histoire !

(2) Weiss, *l'Espagne depuis Philippe II.*

Comme pendant, Velazquez a peint le *Portrait en pied de don Fernando d'Autriche*, dont nous avons sous les yeux une bonne copie due également à M. Guignet.

Don Fernando d'Autriche est jeune, debout et de grandeur naturelle. Comme le roi Philippe IV, il est en costume de chasse, avec le fusil dans la main droite, suivi d'un beau chien. Cette peinture est très-largement exécutée.

Réunion de buveurs, tableau connu sous le titre de *Los Bebedores* ou *Los Borrachos* (les Ivrognes), copie de M. Brigot d'après le Velazquez placé dans la tribune du musée de Madrid.

Cette composition se compose de neuf figures de grandeur naturelle; elle a été peinte en 1624. Au centre un des buveurs, demi-nu, assis sur un tonneau comme Bacchus sur son trône, la tête couronnée de feuilles de vigne. Il se dispose à couronner de lierre un autre buveur, agenouillé à ses pieds, et l'assemblée entière célèbre gaiment le succès de ce vaillant disciple de Bacchus.

A propos de cette toile célèbre, M. Viardot mentionne l'admiration que sir David Wilkie éprouvait pour ce tableau qu'il préférait à tous les autres ouvrages de Velazquez : « Chaque jour, quel que fût le temps, il venait au musée, il s'établissait devant son cadre chéri, passait trois heures dans une silencieuse extase ; puis, quand la fatigue et l'admiration l'épuisaient, il laissait échapper un *ouf!* du fond de sa poitrine, prenait son chapeau et sortait. Sans être peintre, sans être Anglais, j'en ai presque fait autant que lui (1)! »

Dans le *Moniteur* du 24 septembre 1864, Théophile Gautier dit : Voyez le tableau de *los Borrachos*, un chef-

(1) *Les Musées d'Espagne*, page 152.

d'œuvre qui selon nous mérite mieux que *las Meninas* le titre de *Théologie de la peinture.* »

Las Meninas (les filles d'honneur), copie de M. Prevost d'après le tableau de la tribune du musée de Madrid.

C'est en 1656 que Velazquez peignit ce grand ouvrage, celui que les artistes ont proclamé son chef-d'œuvre. Le sujet, c'est Velazquez travaillant à un grand tableau qui représente la famille royale. A l'extrême droite de la composition, on voit le dos du chevalet et de la toile sur laquelle l'artiste est occupé à retracer les traits du roi et de la reine. Debout, tenant ses pinceaux et sa palette, il observe l'effet de sa peinture. Près de lui et au centre du tableau est la petite infante Marie-Marguerite, prenant une tasse sur un plateau que lui présente à genoux doña Maria Agustina Sarmiento, fille d'honneur de la reine. A gauche, une autre Menina, doña Isabelle de Velasco, fait la révérence, et, sur le premier plan, à gauche, la naine Maria Barbolo et le nain Nicolas Pertusano pose son pied sur le dos d'un chien de chasse qui ne répond pas à ces agaceries. Dans le fond, une porte ouverte laisse apercevoir un escalier que remonte don Josef Nieto, l'*aposentador* de la reine, et près de cette porte, un miroir suspendu à la muraille montre que le roi et la reine font partie du groupe, quoique placés en dehors des limites de la scène retracée dans le tableau que nous avons sous les yeux.

On rapporte que Philippe IV venant voir ce tableau terminé, trouva qu'il y manquait quelque chose, prit un pinceau et traça sur la poitrine du portrait de Velazquez la croix rouge de Saint-Jacques, se servant ainsi pour lui donner l'accolade, d'une arme inusitée dans la chevalerie. On raconte encore que lorsque Charles II montra les *Meninas* à Luca Giordano, ce peintre s'écria, dans un transport d'admiration, que c'était la Théologie ou l'Évangile

de la peinture, expression encore employée en Espagne pour désigner ce chef-d'œuvre (1).

A la droite de cette peinture est placé le *portrait de Vieillard*, connu sous le nom de *Ménippe*, enveloppé d'un manteau, et à la gauche un autre *portrait de Vieillard*, vulgairement nommé *Esope*, vêtu d'une espèce de sac lié à la ceinture avec une corde, tenant un livre dans la main droite : deux simples gueux philosophiques, jaunes, rances, délabrés, sordides, mais superbes de caractère et largement peints. Il semble qu'ils ont été mis là de chaque côté du tableau représentant la famille royale, pour prouver que Velazquez est le peintre de l'aristocratie et le peintre de la canaille, qu'il est aussi admirable au palais que dans la cour des Miracles, ainsi que l'a écrit Théophile Gautier. Dans le catalogue des œuvres de Velazquez dressé par W. Bürger, on lit : « Ces deux tableaux assez célèbres, surtout par la gravure, ne sont pas de première qualité. » Les copies de ces deux portraits en pied sont de M. Prévost.

Les *Forges de Vulcain*, copie de M. Porion, d'après la peinture du musée de Madrid.

Ce tableau, peint durant le premier voyage de Velazquez en Italie (1629-30), représente Apollon révélant à Vulcain l'infidélité de Vénus. Le divin forgeron est étourdi de la nouvelle, son regard exprime la colère et la douleur; le marteau est immobile, le fer rougi se refroidit sur l'enclume ; les cyclopes ont également suspendu leur travail, excités par la curiosité, ils avancent leurs têtes, avides d'apprendre le scandale que rapporte le céleste étranger.

C'est au contact des peintres italiens qu'est due la niaiserie maniérée de l'Apollon, dit W. Bürger. Si le dieu du jour avait été peint avec autant de force et de vérité que les

(1) William Stirling, *Velazquez et ses œuvres*, pages 154 et 155.

autres figures, ajoute William Stirling, ce tableau serait sans rival au point de vue de l'effet dramatique.

Le centre du troisième panneau de cette salle est occupé par une copie de M. Collin, d'après une grande et importante composition de Velazquer placée dans la tribune du musée de Madrid : *Une fabrique de tapis*, plus connue sous le titre de : *las Hilanderas* (les Fileuses).

Sur le premier plan, une femme file et cause avec une jeune fille qui écarte un rideau rouge ; au second plan, une petite fille carde de la laine, et à droite du spectateur, une jeune fille, vue de dos, dévide un peloton de laine, accompagnée d'une autre fillette qui tient à la main une espèce de panier. Au fond, dans une arrière-pièce qu'éclaire fortement une fenêtre que le spectateur n'aperçoit pas, deux femmes déploient une tapisserie devant une dame qui l'admire.

Selon W. Bürger, ce tableau est le chef-d'œuvre des chefs-d'œuvre. « La *Ronde de nuit* de Rembrandt, dit-il, et les *Fileuses* de Velazquez sont les deux tableaux qui m'ont fait le plus d'impression dans toute ma vie. »

A droite de cette toile est le *Portrait d'un nain feuilletant un livre*, large peinture, très-expressive, bien rendue dans la copie que M. Guignet en a faite au musée de Madrid.

A gauche du tableau des *Fileuses*, un autre *portrait de Nain*, celui de *Bobo*, l'idiot de Coria ; costume vert, pourpoint à manches tailladées. Il est assis par terre, les mains jointes sur les genoux ; il a près de lui un vase rempli de vin, c'est encore une bonne copie faite au musée de Madrid, par M. Guignet.

On a placé au milieu du quatrième panneau de cette salle la *Reddition de Bréda*, belle copie de Regnault, l'un des vaillants défenseurs de Paris, mort glorieusement à l'attaque de Buzenval.

Velazquez peignit cette grande page pour le palais de Buen Retiro (1643-48); il y a représenté le général Spinola au moment où, en 1625, le prince Justin de Nassau lui remet, après une défense opiniâtre, les clefs de Bréda. Le vainqueur s'avance, le chapeau à la main, vers son ennemi vaincu et se dispose à l'embrasser avec une généreuse cordialité ; derrière les généraux sont leurs chevaux et les gens de leur suite, puis la ligne des piquiers dont les lances se détachent sur le fond bleu du ciel, ce qui a valu à cette composition le nom de *las Lanzas*.

Le cheval du premier plan est un peu lourd, mais il y a des figures exquises, notamment, vers le milieu, un jeune homme en blanc, vu de face, et à l'extrême gauche une belle tête brune avec un chapeau à plumes, qui passe pour être le portrait de Velazquez. Ce tableau est placé dans la tribune du musée de Madrid.

A droite de cette grande composition se trouve la copie faite par M. Cornu d'une œuvre saisissante, autrefois à la galerie Aguado : *La dame aux gants*.

Cette Espagnole est vêtue d'une robe décolletée qui laisse voir la moitié du sein qui palpite, et d'un ton chaud que les Andalous aiment par-dessus tout. Des gants longs, d'un gris cendré, montent à mi-bras. A quelque point de vue que vous regardiez cette belle Espagnole, ses yeux vous regardent, voluptueux et limpides comme les yeux d'une femme qui vous aimerait. Il n'y a guère de peinture qui représente mieux à la fois l'Espagne et Velazquez.

Le *Crucifiement*, belle copie faite au musée de Madrid par M. Porion, termine la série des reproductions des œuvres de Velazquez réunies dans cette salle.

C'est en 1639 que Velazquez peignit le *Crucifiement*, l'une de ses meilleures peintures; il lui avait été commandé par les religieuses du couvent de San-Placido. « Jamais, dit

William Stirling, jamais cette grande agonie ne fut retracée d'une façon plus puissante. La tête de notre Sauveur tombe sur l'épaule droite, sur laquelle flottent des masses de cheveux noirs, tandis que des gouttes de sang coulent de son front percé d'épines. L'anatomie du corps est exécutée avec autant de précision que dans le marbre de Cellini, qui peut avoir servi de modèle à Velazquez. Conformément à la règle posée par Pacheco (1), les pieds du Christ sont percés chacun d'un clou séparé ; au pied de la croix sont le crâne et les ossements qu'on y figure habituellement, et un serpent entoure de ses replis l'arbre maudit. Les religieuses de San-Placido placèrent ce chef-d'œuvre dans leur sacristie, misérable cellule, mal éclairée par une fenêtre garnie de barres de fer et sans vitres ; il y demeura jusqu'à ce que le roi Joseph et les français vinssent à Madrid découvrir ce que Milton appelle des objets précieux, éblouissants de couleur et de l'effet le plus rare, perdus dans les ténèbres.

« Transporté à Paris et livré aux enchères, ce tableau fut racheté à un prix élevé par le duc de San-Fernando, qui en fit don au Musée royal de Madrid. »

Ce Christ de grandeur naturelle, dit W. Bürger, est terrible. C'est correct, serré, solide comme un marbre. Le fond est d'un noir neutre.

Deux autres maîtres de l'école espagnole sont représentés dans cette salle :

Ribera (2), par une copie de M. François Lafon d'après le tableau de la galerie Borghèse, à Rome, représentant *Saint Stanislas et l'enfant Jésus.*

Saint Stanislas est jeune encore, il tient dans ses bras

(1) *Arte de la Pintura*, page 591.
(2) Ribera ou Ribeira (Joseph), dit l'Espagnolet, né en 1588, mort en Italie en 1656.

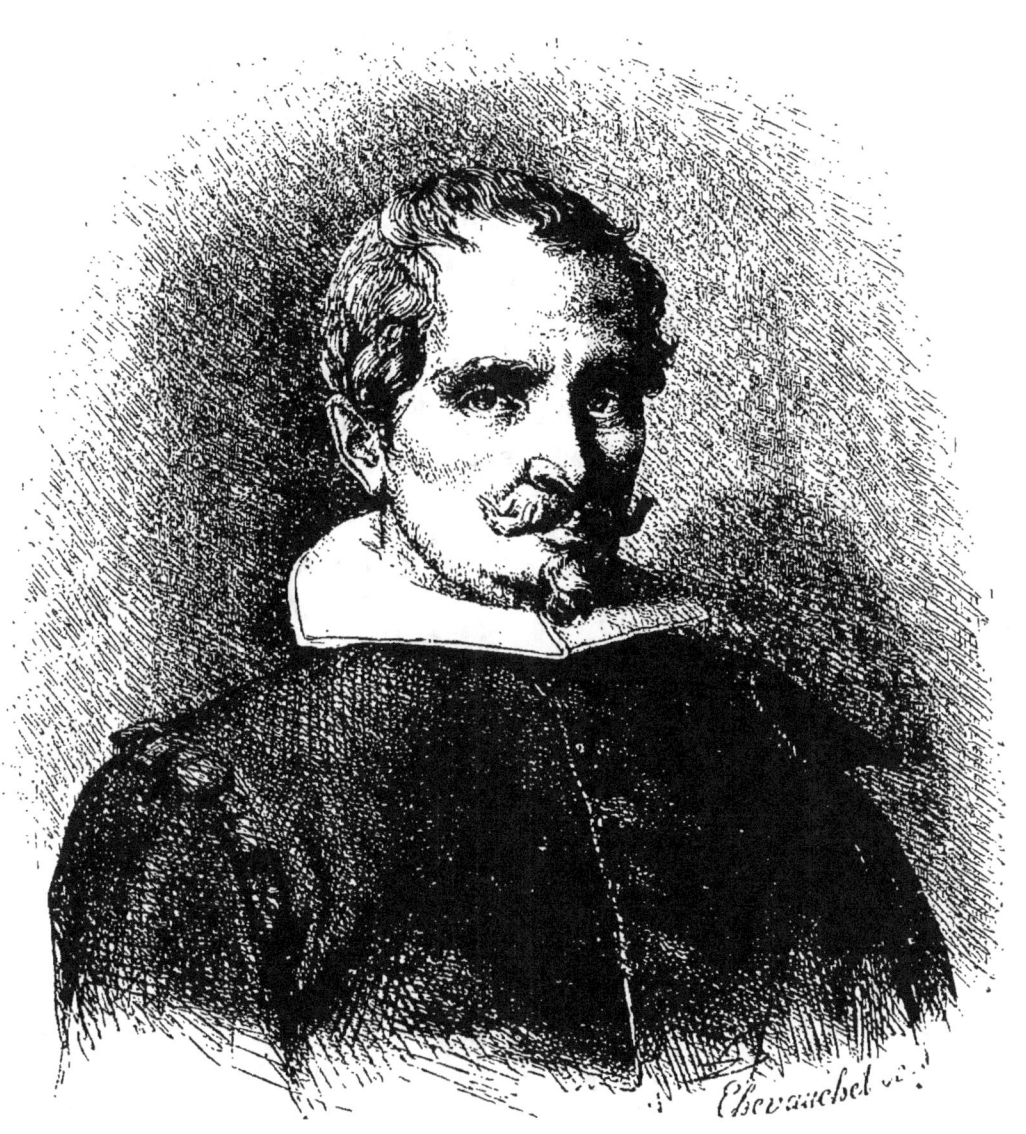

ZURBARAN.

l'enfant Jésus qui avance ses petites mains comme pour lui caresser la figure. Cette composition est gracieuse et le coloris rappelle assez celui de Van Dyck.

Zurbaran (1) est représenté par la copie de *San Francisco* faite par M. de Beaulieu d'après le tableau que tout le monde se souvient d'avoir vu au Louvre, au musée Espagnol, repris par les princes d'Orléans.

Saint Francisco, en costume de moine, est agenouillé et en prière. La tête couverte du capuchon, levée vers le ciel, la bouche ouverte, indique qu'il implore Dieu à haute voix. Ses mains jointes soutiennent une tête de mort appuyée contre sa poitrine. Cette belle peinture d'un effet merveilleux a été reproduite à l'infini par la gravure et la lithographie.

(1) Zurbaran (**Francisco**), né en 1598, mort à Madrid en 1662. Il était fils d'un simple laboureur.

SALLE TROISIÈME

TITIEN : Vénus couchée ; — L'Amour sacré et l'amour profane ; — le Martyre de saint Sébastien ; — La Toilette de Vénus ; — L'Assassin ; — Tête de Moine. — SÉBASTIEN DEL PIOMBO : la Résurrection de Lazare. — PAUL VÉRONÈSE : Adoration de la Vierge ; — Descente de croix. — SALVATOR ROSA : Forêt des philosophes. — PARIS BORDONE : l'Anneau ducal. — BONIFAZIO : Retour de l'enfant prodigue. — DOMINIQUIN : la Communion de saint Jérôme. — PALME LE VIEUX : Sainte Barbe. — CORRÈGE : Saint Jérôme ; — Vénus, Mercure et l'Amour. — TINTORET : le Miracle de saint Marc. — CARPACCIO : la Légende de sainte Ursule.

Cette salle est une des plus intéressantes, des plus séduisantes, c'est celle des coloristes, des charmeurs. Elle ne contient pas moins de six reproductions des meilleures peintures de Titien (1), entre autres une copie de M. Mottez d'après une des belles créations de ce magicien de la couleur, la *Vénus couchée*, placée dans la *Tribune* de la galerie des Uffizi (2), à Florence. Ce tableau a donné lieu

(1) Titien (*Tiziano Vecellio de Cadore*, dit le), prince de l'école Vénitienne, né à Cadore en 1477, mort de la peste à Venise en 1577. Élève de Sébastien Zuccati et de Giovani Bellini.

(2) La galerie de Florence, dite des Offices (Portico degli Uffizi), fut construite par Vasari (1560-74). C'est dans la partie supérieure de cette construction, consistant en deux galeries longitudinales de 430 pieds chacune, et une galerie transversale de 100 pieds de longueur, que se trouve une des plus riches collections de l'Italie. Ce musée a été fondé par Cosme Ier de Médicis. La *Tribune*, salle octogone, exécutée par Buontilenti, est une des merveilles des arts, un de ces sanctuaires qu'on n'aborde pas sans une religieuse émotion et dont on emporte un impérissable souvenir. Elle contient une réunion de chefs-d'œuvre dont la glorieuse concurrence excite l'admiration. C'est cette salle qui a donné l'idée de créer au Musée du Louvre les deux tribunes : *le Salon carré* et *la Salle des sept cheminées*, l'une la tribune des maîtres anciens, l'autre celle des maîtres modernes.

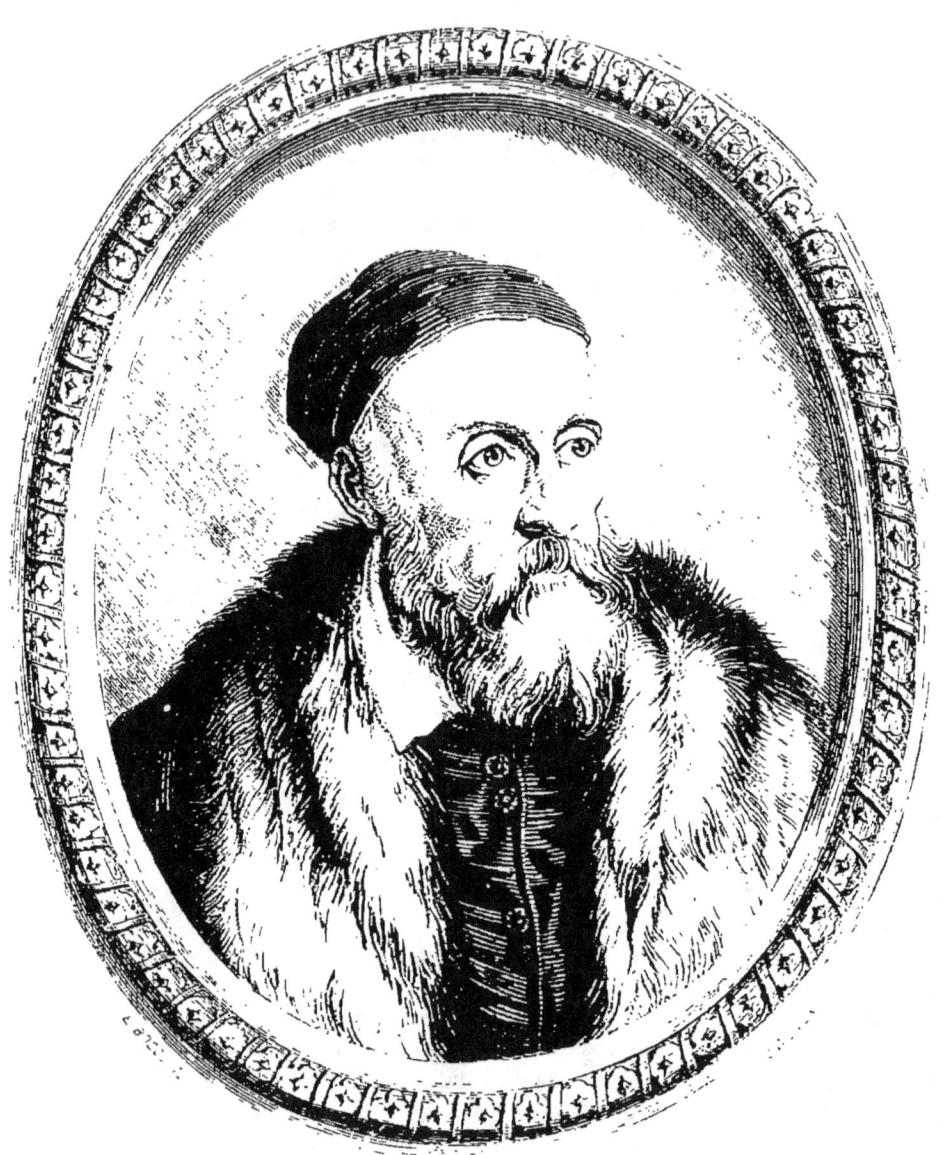

TITIAN.

aux réflexions suivantes : « Cette interprétation de la beauté féminine selon le sentiment moderne offre un terme de comparaison intéressant avec celle conçue par l'ancien génie grec dans la *Vénus de Médicis*. Ici c'est l'artiste païen qui est chaste, et l'artiste chrétien qui est impudique. » On prétend que cette figure entièrement nue est le portrait d'une maîtresse du duc d'Urbin.

A côté de ce tableau, se trouve une copie de M. Porion d'après la *Résurrection de Lazare*, de Frà Sébastien del Piombo (1). A propos de cette peinture, on raconte que Michel-Ange, jaloux de l'universelle renommée de Raphaël, voulut engager une lutte avec lui, et que dans ce but il appela à son aide, pour traduire ses conceptions, le pinceau et le coloris de Sebastiano del Piombo. La composition qu'il choisit pour être opposée à la *Transfiguration* de Raphaël fut la *Résurrection de Lazare*, dans laquelle on retrouve, en effet, le style et le dessin puissant de Michel-Ange, surtout dans la figure nue de Lazare qui rappelle l'une des deux statues de ce maître, au musée du Louvre. Les deux tableaux de cette lutte solennelle, tous deux commandés par Clément VII, furent exposés dans la salle du Conservatoire. Le succès ne pouvait être douteux, mais Raphaël n'en put jouir ; il était mort, laissant inachevées certaines parties secondaires de cette sublime création. Clément VII, qui avait commandé la *Transfiguration* pour l'église de Narbonne, la conserva et envoya à

(1) Frà Sebastiano del Piombo (*Sebastiano Luciano*, dit), né à Venise en 1485, mort à Rome en 1547. Il fut élève de Giovanni Bellini et de Giorgione. Clément VII, voulant récompenser dignement le talent de ce grand artiste, lui confia en 1531 la chancellerie (*Uffizio del piombo*), et c'est de là que lui vient le surnom de *Sébastien del Piombo*, sous lequel seul il est connu. C'est à cette époque aussi qu'il commença à faire précéder son nom du titre de *Frà* inhérent à la charge dont il venait d'être gratifié, car il ne paraît pas avoir été jamais ni prêtre ni religieux.

sa place le tableau de Michel-Ange et de Sébastien del Piombo, *la Résurrection de Lazare*. Plus tard, cette toile passa de l'église de Narbonne dans le cabinet du duc d'Orléans, régent, qui l'avait achetée 24,000 francs, et qui la revendit en Angleterre plus de trois fois cette somme. Après la conquête de l'Italie, lorsque la *Transfiguration* était au Musée du Louvre, Napoléon, désirant réunir les deux compositions, fit offrir 250,000 francs de la *Résurrection de Lazare* à son heureux possesseur, M. Angerstein, qui refusa. Depuis, elle a été acquise par la *National Gallery* de Londres, au prix de 14,000 livres (350,000 francs).

Au-dessous de la Vénus du Titien, est une bonne copie de M. Lanoue, d'après un très-beau paysage de Salvator Rosa (1), la *Forêt des philosophes*, ainsi nommée parce que Diogène y est représenté près d'une fontaine et jetant sa tasse. Le tableau original se trouve à la Galerie Pitti, à Florence. A droite de cette toile est l'*Adoration de la Vierge*, jolie copie de M. Maréchal fils, d'après une des plus séduisantes peintures de Paul Véronèse (2), de la galerie de l'Académie des Beaux-Arts de Venise. Ce tableau ravissant par la richesse du coloris représente la Vierge assise sur un trône, tenant l'Enfant Jésus, saint Joseph est debout à sa gauche; plus bas saint Jean-Baptiste enfant, debout sur la balustrade, entre saint Jérôme et saint François, et derrière celui-ci, sainte Justine. Ce chef-d'œuvre faisait aussi partie du Musée Napoléon avant 1815.

Le pêcheur présentant l'anneau ducal trouvé dans le ventre d'un poisson, est encore une excellente copie de M. Maré-

(1) Salvator Rosa, peintre, poëte et musicien, né à Arenelta en 1615, mort à Rome en 1673.

(2) Paul Véronèse (*Paolo Caliari*, dit), né à Vérone en 1530, mort à Venise en 1588. Il fut élève de Giovanni Carolo.

chal fils, d'après le tableau de Pâris Bordone (1), chef-d'œuvre d'un coloris fin et d'un dessin gracieux. Cette toile qu'il avait peinte pour la scuola di San Marc, a également fait partie du musée du Louvre jusqu'en 1815 ; elle est aujourd'hui à l'Académie des Beaux-Arts de Venise. Quoique les personnages soient à peine de demi-nature, ce tableau est d'une grande composition par l'étendue, l'ordonnance et l'exécution. L'architecture est un modèle de perspective, de vérité, de finesse ; les personnages sont remarquables par la beauté des types et la variété des attitudes. Le *Retour de l'enfant prodigue*, copie de M. Plantat, d'après le Bonifazio (2) de la galerie Borghèse, à Rome, est traité dans le même style, avec la même finesse, mais non avec la même grandeur ni la même puissance.

L'amour sacré et l'amour profane, est-ce bien là le sujet que Titien a voulu traiter dans ce célèbre tableau ? Deux femmes blondes et belles sont assises : l'une près d'une fontaine en forme de sarcophage antique, l'autre sur le bord même de cette cuve en marbre comme celles des thermes romains ; la première, sans doute l'amour profane, est élégamment vêtue et gantée, le bras gauche appuyé sur un riche coffret, elle tient de la main droite les fleurs d'un bouquet détaché. L'autre, que nous prenons pour l'amour sacré, est entièrement nue, les cheveux tombant sur ses épaules,

(1) Pâris Bordone, né à Trévise en 1500, mort à Venise en 1570. Il fut élève de Titien. Appelé en France par François Ier en 1528, il fit le portrait de ce prince et de la plupart des personnages de la cour. De retour à Venise, riche de la fortune paternelle et de celle gagnée par son talent, il partagea le reste de sa vie entre la peinture, la musique et les lettres qu'il n'avait jamais abandonnées.

(2) Bonifazio ou Bonifacio, né à Vérone vers 1491, mort en 1553. C'est par erreur que Vasari, Ridolfi et Zanetti l'ont fait naître à Venise. Selon Ridolfi il serait élève de Palma, et d'après Boschini il aurait étudié chez Titien. Bonifazio de Vérone est souvent confondu avec Bonifazio qui vivait en 1461, et d'un talent bien inférieur.

comme si elle sortait du bain ; elle élève vers le ciel une cassolette dont l'encens parfume l'air. Un petit amour joue avec l'eau de cette baignoire ou de cette fontaine. La scène se passe dans la campagne, et l'on aperçoit au loin des cavaliers en train de chasser. Quel rapport tout cela a-t-il avec l'amour profane et l'amour sacré? Quoi qu'il en soit, Titien a répandu à profusion dans cette peinture toutes les richesses de sa palette, et M. Leroux en a fait une bonne copie d'après l'original de la galerie Borghèse.

Ce premier panneau contient encore deux compositions de Titien : une grande copie de M. Roget d'après la belle fresque peinte pour la confrérie de Saint-Antoine à la scuola del Santo, représentant sur le premier plan et dans un beau paysage, un mari jaloux qui tue sa femme, et, dans le fond, saint Antoine qui arrive pour la ressusciter. L'autre composition est moins importante ; c'est une copie de M. Maréchal fils, d'après le *Martyre de saint Sébastien* que possède Santa-Maria della Salute, à Venise.

Le panneau du fond de cette salle est occupé par une grande et belle copie de M. C.-L. Müller d'après la *Communion de saint Jérôme*, du Dominiquin (1). Ce tableau, regardé comme le chef-d'œuvre de ce maître, est placé, dans la salle d'honneur du Vatican, en pendant à la *Transfiguration de Raphaël*. C'est une belle composition qui joint à une parfaite ordonnance, une grande richesse de coloris. Les expressions sont admirables, surtout celle de saint Jérôme. On a reproché au Dominiquin la nudité presque complète du mourant à côté des brocarts d'or et d'argent qui se drapent si merveilleusement sur les épaules des autres personnages, mais c'est là un heureux contraste, un moyen d'opposition qui donne plus d'éclat aux brocarts

(1) Dominiquin (*Dominico Zampieri*, dit le), né à Bologne en 1581, mort en 1641, à Naples. Il était fils d'un cordonnier.

DOMINIQUIN.

et plus de caractère aux tons livides du moribond. Ce chef-d'œuvre fait pour l'église d'Ara Cœli, ne fut payé que 60 écus à Dominiquin. L'histoire rapporte que les moines le reléguèrent dans un coin obscur, et qu'ayant commandé à Poussin un tableau, ils lui présentèrent la *Communion de saint Jérôme* comme une vieille toile bonne pour peindre dessus. Poussin, non-seulement fit rétablir le tableau sur le maître-autel, mais il le proclama, avec la *Transfiguration* de Raphaël et la *Descente de croix* de Daniel de Volterre, un des trois chefs-d'œuvre de la peinture. Il avait déjà, par le fait suivant, protesté contre les dédains injustes vis-à-vis d'un artiste que poursuivait une haine acharnée : seul il copiait à San Gregorio, la fresque de Dominiquin ; celui-ci, malade, s'y fit transporter et embrassa Poussin, dans lequel il trouvait un ami inconnu. La *Communion de saint Jérôme* fit partie du Musée Napoléon jusqu'en 1815.

Parmi les toiles qui occupent le troisième panneau, il y a deux beaux Corrège (1) : l'un, appelé *le Saint Jérôme*, représente la Vierge avec l'enfant Jésus, et ayant à ses côtés sainte Madeleine et saint Jérôme. C'est le chef-d'œuvre de ce maître que M. Baron a su reproduire dans cette copie ; l'original est placé à part dans un salon octogone du musée de Parme. Ce tableau éblouissant de lumière, qu'on désigne en Italie sous le nom de *il Giorno*, M. Viardot en parle en ces termes dans son livre sur les *Musées d'Italie* : « Rien de plus singulier que la destinée de cette célèbre toile qui fut peinte en 1524, dans l'année même où Corrège termina la

(1) Corrège (*Antonio Allegri*, dit le), surnommé *le Correggio*, du lieu de sa naissance. Il signait quelquefois *Lielo*. Né en 1494, mort en 1534, il a mérité de la postérité le titre de *divin* qu'il ne partagea qu'avec Raphaël et Murillo. Le Corrège mourut d'une pleurésie qu'il gagna en rapportant à pied chez lui le prix d'un ouvrage qui lui fut payé en monnaie de cuivre.

coupole de San Giovanni. Une dame Briseide Cossa ou Colla, veuve d'un gentilhomme parmesan nommé Bergonzi, qui l'avait commandé à Corrège, la lui paya 47 sequins (environ 552 francs) et la nourriture pendant six mois qu'il y travailla ; elle lui donna de plus, à titre de gratification, deux voitures de bois, quelques mesures de froment et un cochon gras. La dame légua ce tableau à l'église Sant' Antonio Abbate, où il resta jusqu'en 1749. A cette époque, le roi de Portugal, d'autres disent de Pologne, en offrit une somme considérable (14,000 sequins, suivant les uns, 40,000 suivant les autres) à l'abbé de Sant'Antonio, qui l'aurait vendu et livré pour achever son église, si le duc don Filippo, averti par la clameur publique, n'eût fait enlever le chef-d'œuvre. En 1756, le duc en fit présent à l'Académie, après l'avoir acheté du preceltore de l'église de Sant' Antonio, le cardinal Pier Francisco Bussi, moyennant 1,500 sequins romains, outre 250 sequins pour prix d'un autre tableau commandé à Battoni, et destiné à remplacer celui de Corrège. En 1798, à l'époque des victoires de la France, le duc offrit un million de francs pour conserver le tableau payé 47 sequins par la veuve Bergonzi ; mais, bien que la caisse militaire fût vide, les commissaires français Monge et Berthollet tinrent bon, et le tableau du Corrège vint au Louvre, où il resta jusqu'en 1815.

Le second tableau est une bonne copie de M. Giacomotti d'après le Corrège de la National Gallery de Londres : *Vénus, Mercure et l'Amour*. On ne saurait porter plus loin la grâce, l'élégance et la grandeur. Mercure est assis, il donne une leçon de lecture à l'Amour encore enfant ; Vénus debout tient l'arc de Cupidon et l'encourage à déchiffrer une épitre amoureuse, sans doute. Le bras droit de Vénus est admirable de couleur et de dessin.

La copie de M. Monchablon d'après la *Sainte Barbe*, de

CORRÈGE.

Palma le Vieux (1), à l'église Santa Maria Formosa, à Venise, est encore la reproduction d'un tableau regardé comme étant le chef-d'œuvre de ce coloriste, qu'on place à côté de Giorgione et de Titien. Il soutient bien le voisinage de la *Toilette de Vénus*, du Titien de la galerie Borghèse, copie très-exacte de M. Mottez. Vénus est assise et à moitié nue ; un amour lui présente un miroir de Venise dans lequel elle se mire, tandis qu'un autre amour se dispose à la couronner de fleurs ; on croit que c'est le portrait de Violanta, la fille de Palma, que Titien aima passionnément et qui lui servit souvent de modèle. La dernière des copies d'après le Titien placées dans cette salle, est de M. Cornu ; c'est une *Tête de moine*, ravissante de coloris et de modelé, tirée de la galerie des Uffizi de Florence.

Le Miracle de saint Marc délivrant un esclave du supplice, copie de M. Mottez, d'après le Tintoret, peinture originale, pleine de verve, de mouvement et d'éclat, et, sous ce rapport, l'œuvre la plus puissante de l'école vénitienne. Le Tintoret (2) n'avait que trente-six ans quand il peignit ce merveilleux tableau qui est la plus admirable de ses œuvres. Il y a là de telles qualités de coloris, de dessin et de mouvement, des raccourcis si audacieux, une telle vigueur de clair-obscur, tant d'harmonie et de finesse de ton, et avec cela une vigueur de pinceau si magistrale, « que l'on ne devrait plus, dit Viardot, appeler ce tableau *le Miracle de saint Marc*, mais *le Miracle du Tintoret*. » Ce chef-d'œuvre, aujourd'hui à la galerie de l'Académie des Beaux-Arts de Venise, fit partie du Musée Napoléon jusqu'en 1815.

(1) Palma (Jacopo), l'Ancien, né à Scrinelta, près Bergame, vers 1480, mort à Venise, vers 1548. Il plaça souvent dans ses tableaux le portrait de sa fille Violanta.

(2) Tintoret (*Giacomo Robusti*, dit le), né à Venise en 1512, mort en 1594, fils d'un teinturier auquel il doit son surnom.

A côté du *Miracle* du Tintoret, on a placé une copie de M. Riss, d'après la *Descente de croix*, de Paul Véronèse, de la galerie de l'Ermitage, à Saint-Pétersbourg. Le Christ est déposé à terre sur son linceul ; la Vierge soutient le haut du corps et contemple les traits divins de son fils, tandis qu'un ange soulève le bras gauche du Christ comme pour examiner la plaie de la main.

Le quatrième panneau de cette salle est occupé par une très-jolie copie de M. Blanchardet, d'après l'une des peintures de Vittore Carpaccio (1), faite en 1475 : *Les ambassadeurs du roi d'Angleterre devant le roi Mauro, pour lui demander la main de sa fille*. C'est le plus remarquable des huit tableaux composant la collection de *la Légende* (le Songe) *de sainte Ursule*, à la galerie de l'Académie des Beaux-Arts de Venise.

(1) Carpaccio (Vittore), et non *Scarpaccia* ni *Scarpazza*, né vers 1450, mort vers 1522.

LE TIGRE REPOUSSANT L'ATTAQUE PASSANT LA NUIT.

SALLE QUATRIÈME

GHIRLANDAJO : Naissance de la Vierge. — GUIDO RENI : L'Aurore chassant la Nuit. — LE DOMINIQUIN : Sainte Cécile distribuant des vêtements aux pauvres ; — le Possédé. — MELOZZO DA FORLI : Platina aux pieds de Sixte IV. — ANDRÉ DEL SARTO : la Prédication de saint Jean-Baptiste ; — le Baptême de Jésus ; — la Dispute sur le mystère de la Trinité ; — la Madone au sac. — PIETRO DELLA FRANCESCA : la Bataille d'Héraclius contre le roi des Perses.

Si la salle précédente est riche en reproductions de chefs-d'œuvre du Titien, celle-ci ne l'est pas moins en copies d'après André del Sarto, et surtout en fresques célèbres qui sont la preuve la plus convaincante, la plus irréfutable de l'utilité et de l'absolue nécessité d'un musée des copies pour servir à l'histoire de l'art et à l'éducation des artistes.

Au centre du panneau, à droite en entrant, est une grande copie de M. Leroux, laquelle rend bien l'admirable fresque de Guido Reni (1), *l'Aurore chassant la Nuit*, l'une des plus célèbres peintures de l'école Bolonaise, et qu'il serait intéressant et instructif de pouvoir comparer à *l'Aurore*, du Guerchin, de la villa Ludovisi. La poétique composition du Guide, que la gravure a popularisée dans le monde entier, orne le plafond du salon d'un pavillon du jardin du palais Rospigliosi (2), à Rome. « Dans cette fres-

(1) Guide (*Guido Reni*, dit le), né à Calvenzano, près de Bologne, en 1574 ou 1575, mort en 1612. Il est élève de Denis Calvaert et des Carrache.

(2) Le palais Rospigliosi fut construit pour le cardinal Scipion Borghèse par Flaminio Ponzio, sur l'emplacement des thermes de Constantin, dont on conserve des fragments au rez-de-chaussée. Il fut ensuite acheté par le cardinal Mazarin, qui le fit agrandir sur les dessins de

que, dit M. E. de Toulgoët, l'Aurore, fendant les airs, précède Apollon, assis sur son char et guidant ses chevaux divins; c'est une belle femme, aux formes opulentes, et chargée de draperies; autour du char sont rangées les Heures, filles de Jupiter, groupe très gracieux, et qui rappelle beaucoup un bas-relief antique de la villa Borghèse. Toutes ces figures sont bien disposées et drapées, les chevaux tigrés sont bien olympiens, le ton général est doux, calme, agréable, tout est parfaitement classique... »

La copie de M. Bourgeois nous montre une fresque beaucoup moins bien conservée que l'*Aurore* du Guide, c'est celle de la *Nativité de la Vierge*, une des fresques que Domenico Ghirlandajo (1), le maître de Michel-Ange, a peintes dans le chœur de l'église Santa-Maria Novella (2), à Florence. Ghirlandajo est un des maîtres qui, comme Masaccio, ont le plus contribué à dégager l'art des liens de la tradition et à le pousser en avant. Le premier, il imita par la couleur l'effet de la dorure, et par une juste distribution de la lumière, fit distinguer les plans occupés par les divers groupes; en un mot il inventa la perspective aérienne. Jusque-là les peintres n'avaient trouvé d'autre moyen de distinguer leurs plans que par la proportion des objets représentés. On doit aussi à Ghirlandajo le perfectionnement de la mosaïque. Ce grand artiste est considéré par M. Alfred

C. Maderno, et il resta, jusqu'en 1704, le palais de l'ambassade française, puis il passa à la famille Rospigliosi.

(1) Ghirlandajo (*Domenico Currado*, dit le), et vulgairement *del Grillandajo* (de *grillanda*, guirlande). C'était le nom d'une couronne que le père avait contribué à mettre en vogue. Ce surnom resta à la famille Curradi, dont le vrai nom était *Curi adi Bigardi*. Le Ghirlandajo est né à Florence en 1449, mort en 1498.

(2) L'église Santa-Maria Novella fut commencée en 1256, sur les plans de deux dominicains, et achevée en 1357 par d'autres frères du couvent. La façade est de Léon Batt. Alberti (1470).

de Lacaze comme le précurseur de Léonard de Vinci et d'André del Sarte.

La troisième grande toile de ce panneau est une copie de M. Daverdoing, d'après le tableau du Dominiquin, représentant *Sainte Cécile distribuant des vêtements aux pauvres*, œuvre que possède l'église Saint-Louis des Français, à Rome. Sainte Cécile, du haut d'une terrasse, vide des coffres remplis de vêtements qu'elle distribue aux pauvres réunis sous le balcon. Sur le premier plan, à gauche du tableau, une mère corrige sa fille qui veut prendre une robe donnée à un jeune enfant. Dans le coin opposé, un marchand juif offre d'acheter à ces malheureux les effets qu'on vient de leur délivrer.

Platina aux pieds de Sixte IV, copie de M. Millier, d'après la fresque de *Melozzo da Forli*, nous montre combien il était temps, pour la préserver d'une ruine complète, de la détacher du mur de la bibliothèque du Vatican et de la transporter sur toile. C'est sous le pontificat de Léon XII que cette délicate opération a été faite, et que cette peinture a été placée au musée du Vatican, à Rome. Elle représente le pape Sixte IV assis au milieu de cardinaux et de seigneurs, parmi lesquels on remarque : Julien de la Rovère, devenu Jules II, Pierre Riario et son frère Jérôme, seigneur de Forli, etc. ; on voit aux pieds du Saint-Père, le célèbre Platina, auquel Sixte IV confie la direction de la bibliothèque du Vatican. Melozzo da Forli (1) est surtout célèbre par l'invention de l'art de faire *plafonner* les figures au moyen de la perspective verticale dont il sut découvrir

(1) *Melozzo da Forli* (Francesco), et non *Mirozzo*, comme Vasari l'écrit par erreur, est né à Forli, en 1428, mort en 1491 ou 1492. C'est également par erreur que plusieurs biographes et l'auteur même de sa vie, Gir. Reggiani, le confondent avec *Marco Melozzo degli Ambroggi*, maître ferrarais.

et appliquer les règles. A la hardiesse, à la précision, il joignit le goût et le génie ; en un mot le Melozzo paraît avoir mérité le jugement porté par son contemporain Paccioli, qui l'appelle *pittore incomparabile e splendor di tutta Italia*.

La première toile du troisième panneau de cette salle est une copie de M. Bezard, *le Possédé*, d'après une des fresques peintes par le Dominiquin à l'âge de 39 ans, à la chapelle de l'abbaye des moines grecs de l'ordre de Saint-Basile, située dans le petit village de Grotta-Ferrata, près de Frascati. On peut juger par cette copie de l'état de délabrement de ces fresques, en dépit et peut-être à cause des restaurations qu'elles ont déjà subies.

La *Bataille d'Héraclius Constantin, empereur d'Orient, contre le roi des Perses*, est une des curieuses fresques de Pietro della Francesca (1), à l'église San-Francesco, à Arazzo. La copie que nous voyons, œuvre consciencieuse de M. Loyeux, atteste, par les parties détruites, une ruine prochaine de ces fresques, si estimées de Vasari et qu'on devrait se hâter de copier ou de détacher du mur pour les appliquer sur toile. Quelques auteurs prétendent que cette composition donna, à Raphaël, l'idée de la *Bataille de Constantin*, qu'il a peinte à fresque au Vatican, et dont une copie se trouve dans la cinquième salle, ce qui permet de se convaincre qu'il n'y a aucun rapport entre les deux compositions.

De chaque côté de cette fresque sont deux grisailles d'André del Sarto (2), *le Baptême du Christ*, la *Prédication*

(1) Francesca (*Pietro Borghèse* della), né à Borgo San-Sepolcro (Toscane), vers 1398, mort vers 1484. Son véritable nom est Pietro Borghèse, mais par reconnaissance pour les soins et le dévouement de sa mère, il adopta le surnom que, suivant l'usage italien, on lui donnait dans son enfance : *Pietro della Francesca* (Pierre fils de Françoise).

(2) Andrea del Sarto (*Andréa Vannucchi*, dit), surnom qu'il doit à la

LA MADONE AU SAC.

de saint Jean-Baptiste, copies de M. Vimont d'après les peintures du couvent des Scalzy, à Florence.

La copie de M. Boissard, d'après le tableau d'André del Sarto de la galerie Pitti, représente la *Dispute sur le mystère de la sainte-Trinité*. Dans cette composition figurent saint Augustin, saint Pierre martyr, saint François, saint Laurent, saint Sébastien et sainte Marie-Madeleine. En parlant de cette œuvre d'André del Sarto, M. Viardot dit : « Je ne connais rien qui puisse donner une plus haute et plus complète idée de sa composition grandiose et savante, de son élévation de style, de sa vigueur d'expression, puis enfin de toutes ses qualités d'exécution. »

Le dernier panneau de cette salle est consacré à la belle copie de M. Barrias, faite d'après la célèbre fresque de la *Madone au sac* (Madonna del sacco), du cloître de l'Annonciation ou des Servites (*Servi di Maria*), à Florence, et que l'on considère comme un chef-d'œuvre d'André del Sarte (1524). La Vierge, assise, tient l'Enfant Jésus qui veut s'élancer pour prendre le livre ouvert devant saint Joseph, accoudé sur un grand sac de grains. On croit que ce sac a été placé là par l'artiste parce qu'il ne reçut d'autre paiement qu'un sac de grains. Cette Vierge louée par Michel-Ange et le Titien est un chef-d'œuvre de grâce, de naturel et de pureté; on y trouve même une grandeur de style qui n'est pas ordinaire à ce maître. Cette fresque a beaucoup souffert des infiltrations de la voûte; la tête de saint Joseph est presque entièrement effacée. Les anciens moines avaient obtenu ce chef-d'œuvre pour rien; les nouveaux ne font rien pour le protéger, et Florence, devenue insouciante à ses titres de gloire, les laisse dépérir.

profession de tailleur que son père avait exercée (André du tailleur). Il est né à Florence en 1488 et mort en 1530.

SALLE CINQUIÈME

Titien : le Martyre de saint Pierre, dominicain ; — l'Assomption de la Vierge. — Guerchin : l'Ensevelissement de sainte Pétronille. — Giotto : le Baiser de Judas ; — la Rencontre de sainte Anne et de saint Joachim ; — les Fêtes des noces de la Vierge ; — la Résurrection de Lazare. — Raphael : Héliodore chassé du temple de Jérusalem ; — la Bataille de Constantin. — Michel-Ange : la Barque des damnés ; — la Création de l'homme ; — la Création de la femme ; — les Fils de Noé ; — Neuf pendentifs de la chapelle Sixtine.

Ceux qui, après avoir vu les quatre premières salles de ce musée, nieraient encore l'utilité d'une collection de copies d'après les grands maîtres, trouveront dans cette cinquième salle plus d'un argument qui convaincra même ceux auxquels la nature a refusé ce sentiment délicat, ce goût du beau et du noble qui élève l'âme et fait aimer les œuvres d'art ; ils trouveront une grande copie, par Appert, du tableau du Titien : *le Martyre de saint Pierre, dominicain*, assassiné en 1227, dans un bois près de Milan, en revenant d'un concile. Cette célèbre peinture sur bois, qu'un décret du sénat de Venise avait défendu de vendre *sous peine de mort*, fut transportée sur toile, alors qu'elle faisait partie du Musée Napoléon, au Louvre. Reprise en 1815, elle était à Santi-Giovanni-e-Paolo (1), à Ve-

(1) Santi-Giovanni-e-Paolo (vulgairement *San-Zanipolo*), église de style gothique (1236-1430), est une espèce de Panthéon rempli de monuments élevés aux doges et aux grands-hommes de la république de Venise, qui en font un splendide musée. « On est presque choqué, dit Vasari, de voir l'homme occuper tant de place dans la maison du Seigneur. »

nise, où elle fut détruite en 1866, par un incendie. Du reste, ce chef-d'œuvre était condamné à une destruction plus ou moins rapprochée mais inévitable, d'après ce passage d'une lettre écrite il y a une vingtaine d'années : « Cette magnifique peinture du Titien, placée sur un autel à l'entrée de l'église, est exposée à l'humidité du voisinage des canaux, à la fumée des cierges allumés pendant les cérémonies religieuses, et au frottement continuel du rideau destiné à le soustraire aux curieux et qu'on tire vingt fois par jour, moyennant rétribution. Elle avait tellement noirci, qu'il a fallu procéder à son nettoyage. Décrassée, dévernie, revernie, claire et brillante, elle va recommencer de nouveau à s'enfumer peu à peu à la flamme des cierges jusqu'à un nouveau nettoyage. En présence de ces alternatives menaçantes pour la durée des chefs-d'œuvre dispersés dans les églises, on ne peut s'empêcher de désirer qu'une salutaire mesure les réunisse dans les musées. Les musées seuls doivent être les temples de l'art. »

Eh bien ! nous le demandons, n'est-ce pas un véritable bonheur de posséder cette précieuse et excellente copie, cet unique fac-simile de l'une des merveilles de l'art vénitien, de l'une des œuvres les plus puissantes de la peinture du Titien, détruite si malheureusement ! N'est-ce pas un immense service rendu à l'histoire de l'art et aux artistes que la création de galeries destinées à conserver les meilleures copies des fresques les plus célèbres, et dont, avant peu d'années, il ne restera plus vestiges, ainsi que l'attestent les très-fidèles copies des fresques de Michel-Ange, dues au talent consciencieux de MM. Baudry et Lenepveu, membre de l'Institut.

Il y a encore dans cette salle une grande et excellente copie de M. Serrure, d'après le tableau du Titien, *l'Assomption de la Vierge*, du musée de l'Académie des Beaux-

Arts (1), à Venise. Cette composition que Titien peignit à l'âge de 33 ans, est considérée en Italie comme son chef-d'œuvre. Le comte Cicognara découvrit cette toile enfumée, oubliée dans l'église des Frari (2) et l'échangea contre un tableau *tout neuf*.

Comme pendant au *Martyre de saint Pierre, dominicain*, du Titien, on a placé l'*Ensevelissement de sainte Pétronille*, du Guerchin (3), copie ancienne, d'un coloris si vigoureux, d'une touche si large et si franche qu'on la croirait et qu'elle pourrait bien être l'œuvre d'un maître. Voici la description la plus exacte et l'appréciation la plus judicieuse qui aient été données de ce tableau : « Rien, dit M. Charles Blanc (4), ne peut donner une plus brillante idée du génie du Guerchin que sa *Sainte Pétronille*. En homme qui aime la peinture, il s'est fort peu inquiété des lois de l'unité, des lois du costume et des autres convenances; il a voulu produire un puissant effet, pour cela il a fait jouer dans son tableau une lumière invraisemblable, mais éclatante; il a inventé un idéal de clair-obscur. La scène représente sur le premier plan l'exhumation du corps de sainte

(1) L'Académie des Beaux-Arts, à Venise, fut instituée par le gouvernement de Napoléon Ier. Le musée, créé en 1807, a été établi dans un couvent supprimé que Palladio avait bâti en 1552. Ces constructions étant devenues insuffisantes pour loger le musée, des salles furent ajoutées en 1822 et 1847 ; en 1853 on fit de nouveaux agrandissements et on restaura les anciennes salles. Le choix des peintures qui y furent réunies dans le principe est dû au comte Cicognara. L'Académie des Beaux-Arts est principalement un musée vénitien.

(2) L'église des Frari (*Santa-Maria-Gloriosa dei Frari*) est un vaste édifice construit par les frères mineurs de l'ordre de Saint-François en 1250. La façade ogivale date du XIVe siècle.

(3) *Guerchin* (Francesco Barbieri, dit le), peintre de l'école bolonaise, né à Cento, en 1590, mort à Bologne en 1666. Devenu louche de l'œil droit à la suite de convulsions qu'il eut dans son enfance, on lui donna le surnom de *Guercino* (louche) que l'histoire lui a conservé.

(4) *Histoire des Peintres de toutes les écoles.*

GUERCHIN.

Pétronille : beau cadavre, que soutiennent délicatement de rudes fossoyeurs à la peau brune, auprès desquels on remarque un jeune élégant. C'est le fiancé de la morte ou plutôt de la sainte ressuscitée ; car, en levant les yeux, on retrouve encore son image dans le haut de la composition : on la voit monter sur les nues vers l'Éternel, et entourée d'anges qui lui ouvrent le paradis. Quelle naïveté de conception !... et comme c'est bien là une idée de peintre ! Pour nous faire comprendre qu'une âme s'envole aux cieux, le Guerchin ne s'embarrasse point dans des subtilités poétiques ; il nous montre ingénument deux fois la même figure : ici morte, là vivante. En bas, c'est le corps ; en haut, c'est l'âme ; mais l'âme, aussi bien que le corps, a des formes humaines et s'enveloppe de draperies terrestres ; elle est visible à l'œil, sensible au toucher, car il a fallu que le peintre fît passer la peinture avant la poésie. De loin, tout le tableau n'est qu'une masse brune, semée confusément de taches blanches ; de près, chaque figure se prononce, chaque objet se modèle, s'accuse, chaque détail se caractérise ; une exécution chaleureuse et magique enchante le regard, à ce point que le spectateur n'a pas le loisir de se demander si une telle lumière est possible, si une scène en plein air peut offrir des ombres aussi tranchées et des clartés semblables à celles d'une lampe dans un tombeau. » M. Viardot trouve que le fiancé de Pétronille n'est pas assez affecté en voyant reparaître au fond de la fosse le cadavre de sa bien-aimée et que la scène n'est pas assez mystérieuse. Mais il reconnaît qu' « on ne saurait tirer un plus grand parti de la science du clair-obscur, si cher aux Bolonais, ni mettre mieux en pratique le précepte de Michel-Ange, qui écrivait à Varchi : « La meilleure peinture, « selon moi, est celle qui arrive le plus au relief. » Ce tableau décorait un autel de la basilique de Saint-Pierre, à Rome,

où il fut remplacé par une copie en mosaïque. Par suite des conquêtes de Napoléon Ier, il fut transporté au musée du Louvre et il y resta jusqu'en 1815. Il est aujourd'hui au musée du Capitole (1), à Rome.

De chaque côté de l'*Assomption de la Vierge*, du Titien, sont quatre copies de M. Hénault: *la Résurrection de Lazare, la Rencontre de sainte Anne et de saint Joachim, le Baiser de Judas, les Fêtes des noces de la Vierge*, d'après les fresques que Giotto (2) a peintes, à l'âge de 28 ans, dans l'église dell'Arena (3). Ces copies nous montrent l'état auquel le temps les a réduites et leur ruine certaine dans peu d'années. On voit dans ces intéressantes peintures que Giotto ne tarda pas à surpasser son maître, Giovanni Cima-

(1) Le Capitole moderne ne rappelle en rien l'idée que nous nous faisons du Capitole antique, et M. Viardot a raison de dire que « les Romains modernes, qui ont appelé l'ancien Forum, *la Foire aux vaches* (*campo Vaccino*), n'ont pas même respecté ce grand nom de *Capitole* qui devait à jamais planer sur la ville éternelle. Ils ont fait, pour désigner son emplacement, ce nom étrange *campidoglio*, qui indique un champ de colza ou un champ d'huile (*campi d'oglio*). » Les conservateurs (magistrats municipaux) ayant enfin décidé que l'on restituerait au Capitole une partie de son antique splendeur monumentale, le pape Paul III chargea Michel-Ange, qui était âgé, de faire les dessins des édifices à élever. Jacques de la Porte acheva, d'après ces dessins, les constructions commencées, et ce fut lui qui éleva l'édifice du musée du Capitole. Le musée fut commencé par Clément XII, et enrichi successivement par Benoît XIII, Pie VI, Pie VII et Léon XII. Ce fut au Capitole qu'on couronna Pétrarque, le 8 avril 1341.

(2) *Giotto* (*Angiolotto* ou *Ambrogiotto* Bondone, dit par abréviation), peintre, sculpteur, architecte et poëte toscan, né à Colle, en 1276, mort à Florence le 8 janvier 1336. Tout en gardant les troupeaux, son goût naturel le portait à reproduire les objets qui frappaient sa vue. Un jour qu'avec du charbon il avait tracé sur un rocher et avec une grande vérité une brebis qui attira l'attention de Giovanni Cimabué, celui-ci, devinant ce qu'il y avait d'avenir dans ce pâtre-artiste, le demanda à son père et le mit au nombre de ses élèves.

(3) L'église dell'Arena fut fondée en 1303 par **Enr. Scrovigno**, dont elle renferme le tombeau.

bué : les mains roides, les pieds en pointe, les yeux fixes ou hagards, qui tenaient de la peinture byzantine, s'animèrent sensiblement dans ses compositions. « Quand on remarque, dit Lanzi, dans ses attitudes majestueuses la dignité imposante de l'antique, on peut à peine douter qu'il n'ait beaucoup profité des marbres qu'il avait sous les yeux. » Et plus loin il ajoute : « C'est à lui qu'on doit l'art de faire des portraits : c'est par lui que les traits de *Dante*, de *Brunetto Latini* et de *Corso Donati* nous ont été transmis. » Lanzi se trompe en faisant Giotto l'inventeur du portrait ; tous les artistes qui l'ont précédé se sont appliqués à reproduire les traits de personnes aimées ou célèbres. Mais il a raison s'il entend dire seulement que Giotto est le premier qui réussit à approcher de l'animation, de l'expression de la physionomie.

Entre le *Saint Pierre* du Titien, et la *Sainte Pétronille*, du Guerchin, se trouve une belle copie de M. Paul Baze d'après la fresque de Raphaël peinte au Vatican et représentant : *Héliodore entré dans le temple de Jérusalem pour le piller, et miraculeusement frappé de verges*. Cette grande composition, très-mouvementée, marque une époque solennelle entre l'art du passé et l'art de l'avenir. Raphaël y montre un talent tout à fait dégagé de la manière primitive du Pérugin, son maître ; il y révèle un dessin aussi large que savant, une nouvelle interprétation de l'art monumental inconnue jusqu'alors. « Heliodore renversé, dit M. de Toulgoët, se soutient d'une main et cherche de l'autre à garantir sa tête, tandis qu'une urne remplie d'or se répand à ses côtés. Rien de terrible comme ce messager divin qui porte la colère de Dieu et dont le cheval se cabre, l'œil enflammé, les naseaux frémissants ; rien de magnifique comme le mouvement des jeunes hommes armés de verges qui fendent l'air sans toucher le sol. Au fond, devant l'autel

éclairé par le chandelier à sept branches, le grand prêtre Onias, entouré des lévites, prie avec ferveur, les mains jointes et la tête levée au ciel. » Quelques auteurs prétendent que dans cette fresque Raphaël a voulu faire allusion à Jules II qui avait dit : « Il faut jeter dans le Tibre les clefs de saint Pierre, et prendre l'épée de saint Paul *pour chasser les barbares.* » C'est en effet Jules II qui est en scène, sur le premier plan à gauche du tableau, porté sur la *sedia gestatoria*, et parmi ses porteurs on reconnaît dans les deux premiers les portraits du graveur Antoine Raimondi et de Jules Romain, l'élève favori de Raphaël. Cette peinture fut terminée en 1512.

La Bataille de Constantin (1) *contre Maxence* (2), qui occupe tout un panneau de cette salle, est regardée comme étant la plus grande fresque connue ; elle mesure 35 pieds de longueur sur 15 de hauteur. Cette admirable composition de Raphaël a été presque entièrement peinte par Jules Romain. Le divin maître voulait faire l'essai d'un nouveau mode de peinture dont se servait Sébastien del Piombo, et qui consiste à peindre à l'huile sur un enduit de chaux ; mais la mort l'enleva, et Jules Romain, après avoir gratté l'apprêt déjà fait pour peindre à l'huile, acheva cette grande page par les procédés ordinaires de la fresque. On remarque ici, comme dans les dernières peintures de Raphaël, l'abus du noir dû à Jules Romain. Combien il y a loin de cette couleur désagréable au coloris charmant des premières fresques exécutées par Raphaël lui-même !....
— « Cependant, dit M. de Toulgoët, l'œil se fait à tous ces

(1) Constantin ou Constantinus (*Caius-Flavius-Valerius-Aurelius Claudius*), surnommé *le Grand*, empereur d'Orient, né à Naissus, dans la Dacie, en 274 environ, mort à Nicomédie, le 22 mai 337, après Jésus-Christ.
(2) Maxence (*M -Aurelius- Valerius* Maxentius), empereur romain, régna de 306 à 312, après Jésus-Christ.

défauts, et l'on reste saisi d'admiration devant cette magnifique ordonnance, où le maître a su conserver l'unité d'action au milieu des nombreux épisodes d'un combat corps à corps. Quel pêle-mêle prodigieux de fantassins, de cavaliers, de soldats romains armés de pied en cap, de barbares à moitié nus ; quels entrelacements de lances, de javelots, d'épées et de poignards, d'hommes et de chevaux souillés de poussière et de sang !... Au centre, l'empereur, à cheval, couvert d'une armure d'or et d'un manteau de pourpre, tient à la main un javelot, et le dirige contre Maxence, qui forme avec lui un contraste frappant. Rien de plus noble, de plus calme, de plus grand que la figure de Constantin ; rien de plus vulgaire, d'abject, d'ignoble comme celle de Maxence ; c'est bien là le misérable qui, pendant six ans, inonda de sang l'Europe et l'Afrique. Comme les hommes sanguinaires, il est lâche ; près de périr dans le fleuve, il se cramponne au cou de son cheval qui perd pied, la terreur contracte ses traits hideux !... Au fond du tableau on aperçoit la campagne de Rome, terminée d'un côté par le pont Milvius, *ponte Molle*, et de l'autre par le mont Janicule, *monte Mario*. »

Cette salle, qui sera sans doute un jour consacrée tout entière aux œuvres de Michel-Ange (1), comme le grand salon d'entrée l'est aux œuvres de Raphaël, compte déjà douze reproductions des chefs-d'œuvre de ce génie extraordinaire. Mais les fresques de Michel-Ange ne sont pas de celles que l'on comprend de prime abord, il faut que l'œil du visiteur, habitué aux tons brillants, séduisants de la peinture à l'huile, se fasse aux tons sévères, ternes et passés de la fresque, dont l'impression première est toujours fâ-

(1) Michel-Ange (Michelangelo-Buonarroti), célèbre peintre, sculpteur, architecte, ingénieur et poëte italien, né le 6 mars 1475, en Toscane, mort à Rome le 17 février 1564, âgé de près de 89 ans.

cheuse. Aussi est-ce avec raison que Constantin, dans son ouvrage : *Idées italiennes*, conseille à l'amateur qui visite Rome de se préparer à voir les fresques de la chapelle Sixtine (1), en commençant d'abord par celles du Guide, du Guerchin, du Dominiquin aux palais Rospiglioni et Costaguti, à Saint-André et à Saint-Onuphre, pour finir par celles de Raphaël au Vatican, et de Michel-Ange à la chapelle Sixtine. Une fois cet apprentissage fait, il aimera la fresque, et, s'il a vraiment le sentiment de l'art, nous affirmons qu'il aimera la fresque plus que toute autre peinture. Car, malgré toutes les critiques dont elles ont été l'objet, les peintures de la chapelle Sixtine restent l'œuvre la plus étonnante qui existe, et feront toujours l'admiration des artistes. Et, en voyant les onze copies de M. Baudry, nous avons compris que ce maître ait entrepris, il y a quelques années, le voyage de Rome tout exprès pour y exécuter pour lui, pour les avoir toujours sous les yeux, ces copies d'après Michel-Ange, qu'il n'a cédées qu'à grand'peine à l'Administration, uniquement par un sentiment de dévouement dont les artistes lui sauront gré. C'est, en effet, la première fois qu'il nous est permis de connaître réellement, d'aprécier sciemment la peinture de Michel-Ange. Quelle puissance et quelle science du dessin! comme c'est grandiose, simple et vrai! quelle sublime et terrible épopée retracent ces peintures de la chapelle Sixtine, depuis la *Création* jusqu'au *Jugement dernier!* Il est impossible de rêver rien de plus grand, de plus majestueux que ces figures des prophètes et des sibylles. On reste saisi d'admiration quand on pense que le même homme qui a produit ces admirables peintures, a créé de non moins admirables sculptures : *Moïse, Il Pensiero*, la *Madonna*

(1) La chapelle Sixtine fait partie du Vatican. Elle doit son nom à Sixte IV qui la fit construire vers l'an 1473, par Baccio Pintelli.

MICHEL-ANGE pinx.
LA CRÉATION DE L'HOMME.

della febbre, et de non moins admirables monuments d'architecture : la basilique de *Saint-Pierre de Rome*, pour n'en citer qu'un, qu'il entreprit à l'âge de soixante-douze ans. Et dire que, depuis quatre siècles, il ne s'est pas révélé un génie comparable à Raphaël et surtout à Michel-Ange, qui trouvèrent l'art encore à l'état primitif, et l'élevèrent tout à coup à une perfection qu'on n'a pu atteindre depuis et qu'il sera difficile de surpasser.

L'une des plus magnifiques compositions de Michel-Ange à la chapelle Sixtine, c'est celle de la *Création de l'homme*; *Formavit Dominus Deus hominem de limo terræ*. L'homme est là inerte, étendu sur la terre ; Dieu le touche du doigt, l'anime et en fait un être à son image. Ici ce n'est plus l'art païen, l'idéal grec d'Apelle et de Phidias ; c'est une nouvelle expression de l'art, celle de l'ère chrétienne, la reproduction vraie de la nature ; la vie, le mouvement, l'homme tel que Dieu l'a créé. Aussi comme les formes sont viriles et d'un dessin nature, sans manquer d'élégance.

La *Création de la femme* n'est pas moins remarquable. Adam couché sur la terre nue dort profondément, et Ève, que Dieu vient de créer, le remercie avec un sentiment de grâce pudique admirablement rendu. Mais c'est surtout dans le sujet suivant qu'Ève est adorable de beauté : *Ève cueillant la pomme*. Elle est à demi couchée sous l'arbre dont elle cueille le fruit, et, en la voyant si belle, si gracieuse, on comprend qu'Adam ne saura résister à tant de charmes.

La composition du tableau représentant *Judith et Holopherne* est conçue d'une manière originale. Une servante porte sur sa tête un plat d'or sur lequel Judith vient de déposer la tête sanglante d'Holopherne, et, en franchissant le seuil de la tente, elle jette un dernier regard à l'inté-

rieur. On ne voit pas ses traits, mais on devine à son mouvement qu'elle a hâte de quitter le lieu où ce drame vient de s'accomplir. — Le tableau, *les Fils de Noé*, est aussi très-simplement composé. Noé, en état d'ivresse, dort étendu nu dans le cellier; ses fils, le voyant ainsi, le couvrent d'un manteau pour cacher sa nudité. Au fond on aperçoit par la porte entr'ouverte un serviteur travaillant à la terre. — Les autres copies de M. Baudry sont six des plus belles figures des tympans de la chapelle Sixtine.

M. Lenepveu, membre de l'Institut, a aussi, dans cette salle, une excellente et très-exacte copie de la *Barque des damnés*, fragment du *Jugement dernier*, de Michel-Ange, cette immense composition qui occupe tout le mur derrière l'autel, à la chapelle Sixtine. La copie du *Jugement dernier*, faite il y a une trentaine d'années par Sigalon, et qu'on voyait dans le temps à l'École spéciale des Beaux-Arts, offre beaucoup moins de traces de dégradation que la copie plus récente de M. Lenepveu, qu'on a ici sous les yeux. Cela prouve, une fois de plus, la rapidité des ravages que font sur cette peinture l'action de l'humidité et la fumée des cierges, et à ce train-là il serait facile de calculer l'époque très-rapprochée à laquelle cette fresque aura entièrement disparu.

Cette gigantesque composition du *Jugement dernier* couvre un espace de 50 pieds de hauteur sur 40 de largeur, et ne compte pas moins de 300 figures. Afin que, par l'effet de la distance, celles qui occupent le haut du tableau ne parussent pas plus petites, Michel-Ange a augmenté graduellement leur grandeur à partir du bas. Ainsi, les personnages du premier plan ont 2 mètres de proportion; les groupes placés au-dessus ont $2^m,65$, et ceux plus haut, au rang de Jésus-Christ, ont jusqu'à 4 mètres. Michel-Ange avait soixante-six ans quand il termina cette fresque, à l'exécu-

tion de laquelle il a employé huit années. Elle fut livrée à l'admiration de Rome et du monde entier, le jour de Noël 1541. Cette peinture, d'un aspect si saisissant, est restée une œuvre à part comme l'*Enfer* du Dante, que sans doute le peintre a voulu rendre ; car, comme le poëte, il place dans son enfer chrétien des divinités païennes : Minos et Caron. Il s'est également inspiré du *Jugement dernier* de Signorelli, à la cathédrale d'Orvieto, et lui a fait des emprunts à peine dissimulés. Son Christ lui aurait été suggéré par le Christ de Frà Angelico, du dôme d'Orvieto. Le pape Paul III fit effacer trois fresques du Pérugin qui couvraient la muraille où il voulait que Michel-Ange peignît le *Jugement dernier*. Celles des peintures du Pérugin conservées sur les parois latérales forment, par la timidité et la petitesse de leur style, un contraste frappant avec la manière accentuée de Michel-Ange, et ne servent qu'à mieux constater le pas immense de ce maître sur ses prédécesseurs et ses contemporains. On lui a beaucoup reproché l'abus des figures nues dans cette peinture ; et, pour se venger de Messer Biagio, maître des cérémonies de Paul III, qui avait dit au pape qu'un tel ouvrage n'était pas convenable dans une chapelle, qu'il était plutôt fait pour décorer une salle de bains, Michel-Ange a peint messer Biagio parmi les damnés et lui a mis des oreilles d'âne. On raconte que le maître des cérémonies s'étant plaint au pape du mauvais tour de l'artiste, Paul III lui aurait répondu : « Si Michel-« Ange t'avait mis en purgatoire, je tâcherais de t'en tirer ; « mais puisqu'il t'a mis en enfer, je ne puis rien ; tu sais « bien que là il n'y a pas de rédemption. » Néanmoins les successeurs de Paul III n'ont pas eu le même respect pour l'œuvre du grand artiste ; Paul IV chargea Daniel de Volterre de draper un certain nombre de figures, ce qui valut à ce peintre le surnom du *Brachettone* (faiseur de

brayettes), et plus tard Clément XIII fit compléter l'*habillement* par Stefano Pozzi.

Le musée de Naples possède une copie du *Jugement dernier* de Michel-Ange, faite par Marcello Venusti, mais de très-petite dimension ; elle n'a que 2m, 65 de hauteur. C'est donc à Paris qu'on viendra pour avoir une idée exacte de l'œuvre gigantesque de Michel-Ange, quand la peinture originale sera devenue complétement invisible à la chapelle Sixtine de Rome, de même qu'on vient au *Musée des copies* pour retrouver le chef-d'œuvre du Titien, le *Martyre de saint Pierre, dominicain*, de l'église Santi-Giovanni-e-Paolo, à Venise, détruit par l'incendie de 1866.

REPAS DES GARDES CIVIQUES.

SALLE SIXIÈME

Van der Helst : le Repas des gardes civiques (des *Arquebusiers*). — Rembrandt : Portrait de sa femme, Saskia ; — les Syndics de la corporation des drapiers ; — l'Officier de fortune ; — Portrait de Titus, fils de Rembrandt ; — la Leçon d'anatomie du docteur Tulp ; — Portrait de vieillard. — Rubens : le Coup de lance. — Holbein : la Femme et les Enfants. — Paul Potter : le Taureau. — Poussin : le Martyre de saint Érasme ; — Saint Matthieu, paysage ; — Bacchanale. — Caravage : la Mise au tombeau. — Frans Hals : les Officiers du tir de Saint-Georges. — Annibal Carrache : le Christ mort sur les genoux de la Vierge. — Ribera : Déposition de la croix.

Cette salle est une des plus intéressantes du Musée des copies : nous y trouvons les reproductions de chefs d'œuvre dont les gravures ne nous donnaient qu'une idée bien incomplète. Ainsi, la grande toile qui remplit le panneau à gauche, en entrant, est l'œuvre capitale d'un peintre que nous connaissions à peine, Van der Helst (1), qu'on dit le rival de Rembrandt. Cette belle copie du *Repas des gardes civiques* (les Arquebusiers) est de M. Alexandre Colin, d'après le tableau original, autrefois à l'Hôtel de ville ; aujourd'hui placé au Musée d'Amsterdam, en pendant à la *Ronde de Nuit*, de Rembrandt. Les quinze à vingt personnages, grands comme nature, de cette composition, sont groupés très-naturellement. Au centre, sur le premier plan, le porte-drapeau, bonne figure et solide gaillard,

(1) Helst (*Bartholomeus* Van der), né à Harlem, en 1613, mort à Amsterdam, vers 1668. Il abandonna le paysage qu'il faisait agréablement, pour se livrer uniquement au portrait : ce fut pour lui, comme pour beaucoup d'autres, une question d'argent.

semble attendre pour trinquer avec un camarade. A sa gauche, un grand personnage, le seigneur de l'endroit peut-être, fraternise avec le chef du corps auquel il serre la main. Au côté opposé de la table, un vieux bourgeois se lève et s'avance respectueusement, le chapeau à la main, vers un officier pour trinquer avec lui, mais celui-ci a de la peine à quitter le morceau qu'il est occupé à découper. Tout le monde mange et boit avec entrain ; c'est une peinture vraie de nos bonnes fêtes de Flandre. Dans le fond, les fenêtres entr'ouvertes laissent voir les maisons en briques à pignon pointu. Le coloris de ce tableau est frais, harmonieux ; ces portraits sont vivants, bien dessinés, finement peints, tout enfin, jusqu'aux accessoires, y est étudié et rendu avec vérité.

Au milieu du grand panneau voisin, se trouve une copie de M. Riésener d'après le fameux tableau de Rubens (1), le *Coup de lance*, du Musée d'Anvers. « Ce *Calvaire*, dit M. G. « Duplessy, était destiné sans doute à quelque haute mu-« raille d'église, car les figures sont colossales. Prise d'en-« semble, cette grande composition est d'effet très-vigou-« reux. Le Christ, qui reçoit le coup de lance au côté, et « plus encore les deux larrons qui l'accompagnent, sont, « dans leurs genres opposés, trois superbes académies ; « mais le groupe inférieur de la Vierge, la Madeleine et « saint Jean, me semble plus faible et plus froid. » Jusqu'à présent, Rubens n'est représenté ici que par cette œuvre qui n'est pas de la meilleure époque du maître, celle où, moins chargé de commandes, il faisait tout par lui-même et y mettait le temps. Combien ce grand tableau est inférieur à ceux du Musée de Valenciennes, d'une finesse de tons, d'une puissance de coloris que nous n'avons ren-

(1) Rubens (*Pierre-Paul*), né à Siegen en 1577, mort à Anvers en 1640.

RUBENS.

contrés ni dans les Rubens de la galerie de Médicis du Louvre, ni dans ceux du Musée de Bruxelles, ni dans ceux de la Pinacothèque de Munich, qui possède les plus grandes toiles de ce prince de l'école flamande. Nous ne savons quelles sont les vues de M. le Directeur des Beaux-Arts, mais nous lui signalons le triptyque du Musée de Valenciennes, représentant le *Martyre de saint Etienne* (saint Étienne prêchant, — saint Étienne lapidé, — la mise au tombeau de saint Étienne, et sur la face extérieure des volets l'Annonciation, formant tableau quand les volets du triptyque sont fermés), et une *Descente de croix* comme étant les plus belles productions du pinceau de Rubens.

Le Coup de lance, de Rubens, se trouve entre deux chefs-d'œuvre de Rembrandt (1), *les Syndics de la corporation des drapiers*, et la *Leçon d'anatomie*. Rembrandt avait vingt-quatre ans quand il peignit le célèbre tableau de la *Leçon d'anatomie du docteur Tulp* (2), dont M. Bonnat a fait la belle copie que nous avons sous les yeux. « Le professeur, dit M. Charles Blanc, le chapeau sur la tête devant ses élèves découverts, tient du bout de ses pinces les muscles fléchisseurs de la main d'un cadavre étendu devant lui et vu en raccourci ; il en explique le jeu mécanique ; mais tandis qu'il instrumente avec l'indifférence d'un anatomiste cuirassé contre les émotions de l'amphithéâtre, les sept

(1) Rembrandt (*Rembrandt Hermanszoon van Rhijn*, c'est-à-dire Rembrandt, fils de Herman du Rhin, n'est connu que sous son nom de baptême), né à Leyde en 1608, mort à Amsterdam en octobre 1669. Le registre des enterrements de Westerkerk (église de l'Ouest) porte que Rembrandt (Van Ryn) fut inhumé le 8 octobre 1669 aux frais de l'assistance publique. L'enterrement coûta 15 florins.

(2) Le professeur Nicolas Tulp, devenu bourgmestre d'Amsterdam en 1654, fut le protecteur de Paul Potter et de plusieurs autres peintres, et eut pour gendre Jan Six, dont le portrait fait partie des eaux-fortes de Rembrandt.

auditeurs qui l'environnent semblent exprimer par leurs gestes, leurs regards et les plis de leur front les diverses manières d'écouter un enseignement, la précocité ou la lenteur de leur intelligence. » Ce tableau du Musée de La Haye appartient à la première manière du maître, ainsi que les trois jolis portraits : *l'Officier de fortune*, copié au Musée de La Haye par mademoiselle de Tuyll ; — le *Portrait de Seskia*, première femme de Rembrandt, fille de Rombertus Van Uilersborg, bourgmestre de la ville de Leuwarden, et le *Portrait de Titus*, fils de Rembrandt ; il fut un peintre peu distingué. Né en 1641, il mourut le 4 septembre 1668, un an avant son père. Ces deux portraits ont été copiés, le premier au Musée de Stockholm, par M. Breda, et le second par mademoiselle de Tuyll, à la galerie du roi de Hollande. — La toile justement célèbre des *Syndics de la corporation des drapiers d'Amsterdam* appartient à la seconde manière de Rembrandt, à celle qui caractérise la nature de son génie. « Les Hollandais, dit Bürger, appellent ce tableau *De staallmestre*, les maîtres plombiers, ceux qui mettaient l'estampille, la marque de plomb scellée, ou la plaque de métal pour constater dans la gilde des drapiers l'origine de la fabrique ou l'acquit de certains droits. » Jusqu'à ce que ce Musée nous offre une bonne copie de la célèbre *Ronde de nuit*, de Rembrandt, et que nous puissions juger cette œuvre autrement que par la gravure, toujours trompeuse, ou par les appréciations d'écrivains plus ou moins étrangers à la pratique des arts, nous tiendrons le tableau des *Syndics* comme étant la peinture la plus savante, la plus vraie de modelé, et la plus vigoureuse, la plus harmonieuse de couleur que ce maître ait produite. L'excellente copie de ce tableau faite au Musée d'Amsterdam est due au talent de M. Léon Glaize. — Le *Portrait de vieillard*, de la galerie Pitti, de

REMBRANDT.

Florence, est encore de la belle époque de Rembrandt. Près de ce portrait de vieillard, se trouve une conscien-

HOLBEIN.

cieuse copie de M. Henner d'après le tableau d'Holbein (1) :

(1) Holbein (*Hans*), né à Bâle, en 1498, mort à Londres en 1554. Son père, peintre médiocre, originaire d'Augsbourg, lui donna les premiers principes de son art; le jeune Holbein, doué d'heureuses dispositions, surpassa bientôt son maître et se perfectionna de lui-même.

la Femme et les Enfants, du Musée de Bâle. Cette peinture est une des plus jolies du peintre de Henri VIII, et l'on comprend que le roi d'Angleterre voulût attacher à sa personne un tel artiste et le cas qu'il devait faire de ce grand portraitiste. Une anecdote prouve à quel point le monarque aimait son peintre : ce dernier s'étant renfermé dans son atelier, un des premiers personnages de la cour, un comte, voulut le voir travailler. Holbein s'excusa d'abord poliment; mais le seigneur franchit la porte. Une lutte s'engagea, et l'artiste, irrité, jeta le comte en bas de l'escalier; puis, pour échapper à la fureur du seigneur et de sa suite, il sauta par une fenêtre, et courut raconter l'aventure au roi, en lui demandant sa grâce. Henri la lui accorda, en l'engageant à ne pas paraître à la cour avant que l'affaire fût arrangée. On apporta bientôt le comte meurtri et ensanglanté : il fit sa plainte au roi, qui chercha à le calmer en excusant la vivacité de son peintre. Le comte, piqué, ne ménagea pas les menaces : « Monsieur, s'écria « Henri, je vous défends sur votre vie d'attenter à celle de « mon peintre. La différence qu'il y a entre vous deux est « si grande, que de sept paysans je peux faire sept comtes « comme vous, mais de sept comtes je ne pourrais jamais « faire un Holbein ! » Les portraits exécutés par Holbein sont très-nombreux, très-estimés et très-répandus. Mais pour avoir une idée complète du talent de ce maître, nous voudrions voir une copie de l'une des grandes compositions qu'on cite de lui : soit la *Danse macabre*, peinte sur le mur du cimetière de Bâle, et que Rubens estimait beaucoup ; soit la *Danse villageoise*, dans la poissonnerie de la même ville; soit le *Triomphe de la Richesse et celui de la Pauvreté*, dans la maison d'Orient, à Londres.

Le troisième panneau de la salle est rempli par une grande et merveilleuse copie de M. Lanoue, d'après le fa-

LE TAUREAU.

meux *Taureau*, de Paul Potter (1), que possède le Musée de La Haye. Nous connaissions les petites toiles de ce maître, mais nous avons toujours vivement désiré voir ce *Taureau*, peint de grandeur naturelle, parce que, dans notre pensée, il devait nous donner le dernier mot sur le talent du célèbre animalier hollandais. Car, ce que nous avons vu dans nos voyages, nous engage à nous tenir en garde contre les récits et les jugements publiés, surtout en matière d'art. Nous avons donc été très-heureux de trouver au Musée des copies un si précieux fac-simile de l'œuvre capitale de Paul Potter. Cette copie est exécutée avec une telle conscience, que c'est pour nous comme si nous avions la peinture originale sous les yeux. Le *Taureau*, sujet principal, occupe le centre du cadre, il regarde le spectateur ; près de lui, des moutons et une vache sont étendus à l'ombre d'un arbre, derrière lequel se tient un vieux paysan, leur gardien ; tout le reste du troupeau, moutons, vaches et taureaux microscopiques, est dispersé dans une immense prairie à perte de vue, et tout cela admirablement peint. Aussi ce qui nous a le plus impressionné, ce que nous avons le plus admiré, ce n'est pas le *Taureau*, c'est le paysage, non la partie du premier plan, mais le lointain. Nous ne connaissons rien de plus fin, de plus fait, de plus vrai, de plus beau. Et M. G. Duplessy s'est montré un juge sincère en disant que dans ce tableau « le paysage des derniers plans lui paraissait mériter *au moins* autant d'éloges que les animaux eux-mêmes. »

Le centre du quatrième panneau de cette salle est occupé par une grande composition d'un peintre flamand : *les Officiers du tir de Saint-Georges*, de Frans

(1) Potter (*Paul*), né à Enkhuizen, en 1625, mort à Amsterdam, en janvier 1654. Son père, Pierre Potter, peintre médiocre, lui enseigna les premières notions de son art.

Hals (1), copie de M. Vollon d'après le tableau de l'Hôtel de ville de Harlem. Ici, comme dans la toile de Van der Helst, citée plus haut, c'est encore un repas de corps. Tous les personnages sont aussi de grandeur naturelle; la vie, le mouvement règnent dans ces groupes de bons Flamands. Le coloris est frais, puissant, la facture large, hardie. Frans Hals, dit Bürger, fut un des plus libres et des plus hardis praticiens de toutes les écoles, et comme portraitiste il n'eut de supérieur que Van Dyck, qui répétait souvent que Hals eût été le plus grand portraitiste s'il avait pu rendre sa peinture plus douce, plus harmonieuse. L'anecdote suivante montre combien il appréciait le talent de Frans Hals : lorsque Van Dyck fut déterminé à passer en Angleterre, il alla exprès à Harlem pour y voir Hals. Inutilement se présenta-t-il chez lui, celui-ci était constamment au cabaret. Le peintre d'Anvers lui fit dire que quelqu'un l'attendait pour se faire peindre. Dès que Hals fut arrivé, Van Dyck lui dit qu'il était étranger, qu'il voulait son portrait, mais qu'il n'avait que deux heures à lui donner. Hals prit la première toile venue, arrangea sa palette assez mal, et commença à peindre ; peu de temps après il dit à Van Dyck qu'il le priait de se lever pour voir ce qu'il avait fait ; le modèle parut fort content de son image, et après avoir causé sur des choses indifférentes, Van Dyck lui dit que la peinture lui paraissait assez aisée, et qu'il voulait essayer à son tour. Il prit une autre toile, et pria Hals de se mettre à la place qu'il venait de quitter. Celui-ci, d'abord surpris, ne tarda pas à s'apercevoir qu'il avait affaire à quelqu'un qui connaissait la palette et son usage. Au bout de peu de temps Van Dyck le pria de se lever à son tour. Quelle fut sa sur-

(1) Hals (*François Van*), né à Malines, en 1584, mort le 20 août 1666. Il laissa plusieurs enfants, qui tous se distinguèrent dans la peinture ou la musique.

FRANS HALS.

ANNIBAL CARRACHI.

prise ! « Vous êtes Van Dyck, s'écria-t-il en l'embrassant : il « n'y a que lui qui puisse faire ce que vous avez fait ! » Van Dyck voulut l'engager à le suivre en Angleterre; il lui promit une belle et rapide fortune en échange de sa gêne; il ne put rien gagner. Abruti par le vin, Hals répondit qu'il était heureux et ne désirait pas un meilleur sort. Ils se séparèrent avec regret. Jamais Hals ne sortit des Pays-Bas. Delft et Harlem furent ses séjours de prédilection, et ce fut dans ces villes qu'il laissa le plus grand nombre de ses ouvrages.

A la droite de ce tableau est une copie de M. Perrin, faite au Vatican, d'après la *Mise au tombeau*, chef-d'œuvre du Caravage (1), qui fit partie du Musée du Louvre jusqu'en 1815. Cette peinture, estimée à 150,000 francs, impressionne par la puissance d'effet, la force d'expression, la vigueur d'exécution, et une vérité de modelé qui faisait dire à Annibal Carrache que cette peinture était *une machine à mouler de la chair*. « Mais comment ne pas être choqué, dit M. Dupays, de cet affreux bossu qui porte le Christ » et de la laideur des têtes, à l'exception d'une délicieuse tête de femme blonde qui s'essuie les yeux.

A côté de cette toile se trouve le *Martyre de saint Érasme*, copie de M. Martin d'après le grand tableau du Poussin (2) au Musée du Vatican. Cet atroce sujet, qui eût mieux convenu au tempérament de Ribera, lui fut commandé peu de temps après son arrivée à Rome (1624), par

(1) Caravage (*Michel-Ange* Americhi ou Morigi, dit le), né à Caravaggio, en 1569, mort en 1609. Il prit goût à la peinture en préparant pour les fresquistes la chaux et le mortier dont ils se servent pour enduire le mur sur lequel ils doivent peindre. Sans maître, sans avoir étudié les ouvrages des grands peintres, il devint habile dans son art. La nature fut son seul guide, et seule elle lui fournit des modèles.

(2) Poussin (*Nicolas*), né au hameau de Villers, près le Grand-Andely (Seine-Inférieure), en 1593 ou 1594, mort à Rome, le 19 novembre

la protection du cardinal Barberini et du commandeur del Pozzo, pour être reproduite en mosaïque à l'église Saint-Pierre, en pendant au tableau de son ami Valentin. Le

POUSSIN.

saint évêque est renversé sur un escabeau, l'estomac et le ventre ouverts ; un des bourreaux arrache ses entrailles sanglantes, tandis qu'un autre les enroule autour d'un énorme dévidoir. Le martyr est très-beau, la tête se fait re-

1665. Poussin ne pensa jamais à s'enrichir, et un jour que le cardinal Massimi lui disait : « Je vous plains beaucoup, M. Poussin, de n'avoir pas seulement un valet. — Et moi, répondit Poussin, je vous plains beaucoup plus, Monseigneur, d'en avoir un si grand nombre. »

marquer surtout par une noble et profonde expression, et le joli groupe d'anges apportant les palmes du martyre fait un heureux contraste à l'horrible supplice. Poussin n'a pas exécuté un second tableau d'aussi grande dimension : il aimait à resserrer ses compositions dans un cadre beaucoup plus petit. — Nous en avons un exemple dans la copie de M. Stella, d'après la *Bacchanale*, sujet très-complexe traduit sur une petite toile et traité dans la manière claire que Poussin employait de préférence pour ses Bacchanales. Le *Saint Mathieu écrivant*, paysage, copie de M. Lanoue d'après le Poussin, de la galerie Sciarra, à Rome, est au contraire d'un ton sombre, un peu trop noir.

Des deux dernières peintures de cette salle, l'une est une copie de M. Garnier d'après *le Christ mort sur les genoux*

de la Vierge, d'Annibal Carrache, au Musée du Belvédère, à Vienne, peinture dont on admire la grandeur du

style, la correction du dessin, la vigueur du coloris (1). — L'autre, la *Déposition de la croix*, de Ribera (2), copiée par M. Lethière d'après le tableau de l'église San Martino, à Naples. Cette toile d'une couleur si énergique est regardée comme l'œuvre capitale de ce maître.

(1) Carrache ou Carracci (*Annibal*), né à Bologne, en 1560, mort à Rome, en 1609. Il est le plus jeune, le plus célèbre des Carrache, *Augustin*, son frère, et *Louis*, son cousin germain.

(2) Voir page 32, la note biographique.

RIBERA.

SALLE SEPTIÈME

RAPHAËL: son portrait; — la Jurisprudence; — la Charité; — la Vision d'Ezéchiel; — la Gravida; — Dona Doni; — Allocution de Constantin; — Léon X; — saint Paul à Athènes; — Adam et Ève; — Enfant à la guirlande; — le Triomphe de Galathée; — l'École d'Athènes; — la Vierge au poisson; — Mercure et Psyché; — Jupiter et l'Amour; — André del Sarto : son portrait; — Déposition de la Croix; — Peinture d'Herculanum : Pomone.

Cette salle ne contient pas moins de seize copies d'après Raphaël, ce qui porte à trente-trois le chiffre des reproductions de ses tableaux dont le Musée du Louvre ne peut posséder les originaux. La belle copie faite par M. Baudry, d'après la fresque de Raphaël, au Vatican, *la Jurisprudence assistée de la Force et de la Modération*, occupe le centre du panneau à gauche, en entrant. La figure principale de cette composition allégorique a été pendant longtemps considérée comme représentant la *Prudence*; mais M. Quatremère de Quincy, dans son ouvrage sur Raphaël, et M. Gruyer, dans son *Essai sur les fresques de Raphaël au Vatican*, y voient la *Jurisprudence* et motivent victorieusement leur opinion. Dessous cette fresque sont deux petites toiles : *la Charité*, copie de M. Miciol, d'après une des grisailles de Raphaël au Vatican, et *la Vision d'Ézéchiel*, composition d'une incomparable grandeur de style dans une toute petite toile, très-bien rendue par M. Monchablon d'après le Raphaël de même dimension du musée Pitti, à Florence.

Puis, sur la même ligne, trois autres copies d'après le

même maître : le *Portrait de Raphaël* peint par lui-même, de la galerie des Offices, copie de Timbal ; — *la Gravida*, copie du même, faite à la galerie du Vatican, et le *Portrait de Madeleine Doni* (1507), copie de M. Mottez, d'après le tableau du musée Pitti, à Florence. Ce portrait, peint par Raphaël à l'âge de vingt-deux à vingt-quatre ans, pour lequel il reçut 300 écus, est intéressant parce qu'il a servi de type pour la *Vierge au chardonneret*. Il fut transporté, en 1788, à Avignon, par une marquise de Villeneuve, épouse d'un Doni, et il y resta jusqu'en 1826, où le grand-duc en fit l'acquisition au prix de 2,500 écus. Le dernier tableau de ce panneau est une copie de M. Timbal, faite à la galerie des Offices, à Florence, du *Portrait d'André del Sarto* peint par lui-même.

Au centre de la première partie du grand panneau, se trouve une ancienne copie d'après une fresque de Raphaël, au Vatican : l'*Apparition de la croix à Constantin pendant une allocution à ses troupes*, qu'il menait combattre Maxence, après avoir pacifié les Gaules. Constantin est couvert d'une armure dorée et du manteau impérial ; debout sur une tribune, il harangue ses soldats, quand apparaît dans le ciel une croix portée par trois anges. Dans le fond on aperçoit la Rome antique avec les imposantes ruines de ses monuments. On croit que cette peinture a été exécutée par Jules Romain d'après les dessins du maître, et que, pour flatter le cardinal Hippolyte de Médicis, l'élève y aura introduit la figure grotesque du nain Gradasso Berettai de Norcia, fou célèbre de la cour de Clément VII. — A la droite de ce tableau est une copie de M. Mottez d'après une peinture antique trouvée à Herculanum et représentant *Pomone;* — à la gauche, c'est une copie de M. Steuben, d'après le *Portrait de Léon X* (1),

(1) Léon X (*Jean de Médicis*), fils de Laurent le Magnifique, est né à

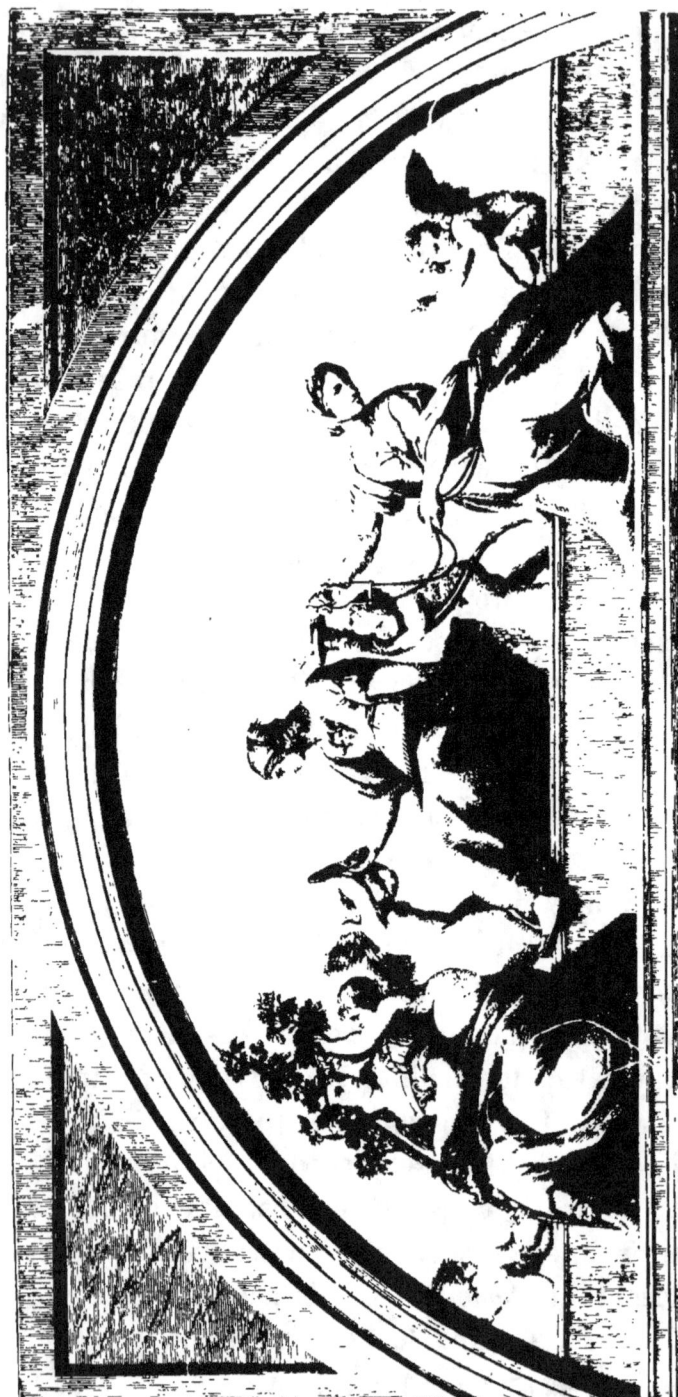

par Raphaël, placée à la galerie Pitti, à Florence.

La seconde partie de ce panneau est occupée par trois copies d'après Raphaël ; au milieu, *Saint Paul prêchant à Athènes*, copié par M. Monchablon d'après l'original que possède la galerie de South Kensington, près de Londres. Dans cette composition Raphaël a copié identiquement le saint Paul du tableau de Masaccio que nous avons signalé dans la première salle. C'est de sa part un hommage rendu au talent d'un maître qui l'a précédé de plus d'un siècle. — A la droite de cette grande composition est une jolie copie de M. Mottez d'après l'*Adam et Ève* de Raphaël, des loges du Vatican. Selon Vasari, cette composition serait encore une imitation d'une peinture de Masaccio à l'église *del Carmine*, à Florence : « Raphaël, dit-il, nous a montré l'estime qu'il avait pour ces peintures et le parti qu'il en avait tiré... ses *Adam et Ève* des loges du Vatican sont plus que de simples souvenirs du même sujet traité par Masaccio. » — La dernière copie qui occupe ce panneau est de M. Landelle, un *fac-simile* d'après le fragment d'une fresque de Raphaël à l'Académie de Saint-Luc, à Rome, et représentant *l'Enfant à la guirlande*.

Le troisième panneau de cette salle est rempli par une belle copie de M. Paul Balze d'après le *Triomphe de Galathée*, la plus poétique des compositions, la plus suave des peintures de Raphaël. Cette gracieuse conception est entièrement peinte par le divin maître, à l'exception du groupe de droite où des défauts d'ensemble de dessin révèlent la main de l'un des élèves qui l'aidaient dans l'exécution de ses grands travaux décoratifs. Le sujet est tiré de Philostrate, et le peintre a suivi très-exactement le poëte antique : Galathée, brillante de jeunesse et de beauté, de-

Florence, le 11 décembre 1475, mort à Rome, le 1ᵉʳ décembre 1521. Élu pape le 11 mars 1513. Son règne fut celui des arts et des lettres.

bout sur une conque tirée par des dauphins et conduite par l'Amour, vogue doucement sur les ondes. Un zéphyr amoureux caresse son beau corps, déroule ses cheveux et gonfle les plis de sa draperie de pourpre ; autour de la conque, des tritons sonnent de leurs conques ou jouent avec les néréides, qu'ils enlacent de leurs bras musculeux. La jeune Galathée, inattentive à leurs ébats et chaste dans sa nudité, porte vers le ciel ses regards pleins d'une langueur mystique qui semble y chercher l'idéal de l'amour. Il y a dans cette œuvre l'ensemble des qualités de Raphaël : la beauté, la grâce, le charme et l'*idée*. On sait qu'au sujet de cette célèbre fresque du palais de la Farnésine, terminée en 1514, Raphaël écrivait au comte de Castiglione : « Pour ce qui est de la Galathée, je me tiendrais
« pour un grand maître si elle avait seulement la moitié des
« belles choses que votre seigneurie veut bien y trouver,
« mais je dois voir dans vos éloges l'affection que vous avez
« pour moi. Pour peindre une belle femme, il me faudrait
« en voir plusieurs, et à la condition que vous fussiez avec
« moi, pour m'aider à faire un choix. Mais comme il y a
« peu de bons juges et de belles femmes, je suis une cer-
« taine idée qui me vient à l'esprit. Si cette idée porte en
« soi un sentiment élevé de l'art, je ne le sais ; mais je fais
« tous mes efforts pour y parvenir. »

On aperçoit au centre du quatrième panneau de cette salle l'*École d'Athènes*, la plus noble, la plus imposante composition de Raphaël, la plus remarquable par l'élévation du style et le grandiose de la mise en scène. « Jamais aucun peintre avant Raphaël, dit M. Ch. Clément, n'avait imaginé d'exprimer, dans une œuvre de cette importance, une idée aussi générale par une allégorie aussi vague, et c'est par des prodiges d'habileté qu'il a pu rendre intéressante une scène pour ainsi dire sans action et qui ne se

rattache à aucun fait précis. » M. Quatremère de Quincy dit aussi : « Avant l'*Ecole d'Athènes*, la connaissance de l'antiquité n'était pas encore entrée dans les conceptions de la peinture. Raphaël n'eut point, dans les artistes qui le précédèrent, de modèles pour le genre, le style et l'invention de l'*Ecole d'Athènes*; et l'espèce de divination avec laquelle il fait revivre ici l'antiquité, est si remarquable, que ses personnages, tels qu'il les a conçus, ne forment point d'anachronisme avec l'iconographie antique, telle que l'ont faite aujourd'hui trois siècles de découvertes.» Mêmes réflexions de la part de M. Toulgoët : « Ce qui est extraordinaire et admirable, c'est que certains philosophes anciens, représentés dans cette fresque et dont les portraits n'ont été retrouvés que depuis Raphaël, ont été inventés par lui avec une divination merveilleuse, et se sont trouvés d'une ressemblance parfaite. »

Cette vaste composition est celle où Raphaël a mis le plus à profit ses connaissances en architecture. Cinquante-deux personnages sont groupés dans cette peinture ; les principaux sont : au milieu du tableau, Platon et Aristote, debout, entourés de disciples qui les écoutent religieusement; à droite de ce groupe principal, Socrate et ses élèves, parmi lesquels on distingue Alcibiade, coiffé d'un casque, la main posée sur le pommeau de son épée, et de l'autre côté, ce sont les philosophes péripatéticiens. Diogène le cynique est à demi couché sur les marches du péristyle, au bas desquelles Pythagore parle à ses disciples. A ses pieds Arcésilas, appuyé sur un bloc de marbre qui lui sert de table à écrire, paraît absorbé dans ses réflexions. Derrière le groupe de Pythagore, le jeune homme en manteau blanc est François-Marie della Rovere, duc d'Urbin, neveu du pape Jules II. Dans le coin opposé, toujours sur le premier plan, Archimède, sous les traits de Bramante,

trace sur une dalle du pavé une figure de géométrie qu'il explique aux jeunes gens qui l'entourent. Près de lui sont Ptolémée et Zoroastre, tenant chacun une sphère, et derrière eux se trouvent Raphaël et son maître Pérugin. Cette admirable fresque, terminée en 1511, est malheureusement très-altérée et menace de disparaître entièrement si l'on n'y apporte les plus grands soins; aussi devons-nous nous estimer heureux d'en posséder une ancienne et bonne copie.

Cette salle contient encore trois copies d'après Raphaël : *la Vierge au poisson*, de M. Becker, d'après l'original que possède le Musée de Madrid; — *Mercure enlevant au ciel Psyché, fiancée de l'Amour*, copie de M. Murat, et *Jupiter embrassant l'Amour, à qui il permet d'épouser Psyché*, deux fresques du palais de la Farnésine. La dernière est un chef-d'œuvre de grâce juvénile et d'expression de tendresse paternelle. — *La Déposition de la Croix*, copie de M. Chartran, d'après le tableau d'André del Sarto, de la galerie Pitti, à Florence, est la dernière peinture de cette salle, si riche en chefs-d'œuvre. On retrouve dans cette toile la grâce, l'expression vraie, la correction du dessin (qui a valu à ce maître le nom d'*André sans reproche*), l'élégant agencement des draperies, et le fini de l'exécution, qualités qui font reconnaître sa peinture à première vue. André del Sarto fut aussi un incomparable copiste; il a reproduit le portrait de Léon X, de Raphaël, avec une telle exactitude, que Jules Romain lui-même, qui avait travaillé à ce portrait, ne put distinguer l'original de la copie.

Après avoir vu toutes ces belles reproductions des chefs-d'œuvre des grands maîtres qui ont porté la peinture au plus haut degré de perfection, on s'étonne de trouver un ou deux artistes mêlés aux personnes qu'un esprit de parti

ANDREA DEL SARTO.

pousse à dénigrer le Musée des copies. Un d'entre eux, haut placé dans les arts, homme de métier plutôt que d'imagination, esprit rusé plutôt qu'éclairé, nous disait un jour à propos du Musée des copies : « En voilà une bêtise ! — Ah ! reprîmes-nous, vous avez visité ce Musée ? — Ma foi non, et n'en ai pas l'envie. — Mais vous avez été à Venise ? — Sans doute. — Vous y avez vu le *Martyre de saint Pierre, dominicain*, du Titien ? — Je le crois bien ! une admirable toile détruite malheureusement par un incendie. — Vous connaissez aussi les peintures de la chapelle Sixtine ? — Parbleu ! puisque j'ai été pensionnaire de l'école de Rome. Quelles pages puissantes ! Malheureusement elles sont bien dégradées ; elles s'effacent tous les jours davantage, et bientôt elles auront le même sort que le chef-d'œuvre du Titien, il n'en restera plus trace. — Vous vous trompez, répondîmes-nous ; quand les fresques de la chapelle Sixtine auront disparu sous les couches de noir de fumée des cierges et sous l'action de l'humidité, c'est à Paris qu'on viendra les étudier, les admirer. — A Paris !.. où ça ? — Au Musée des copies, où se trouvent aujourd'hui une ancienne et belle copie du tableau du Titien, brûlé à Venise, et de bonnes et fidèles copies des peintures de Michel-Ange à la chapelle Sixtine. Vous voyez que la création d'un Musée des copies a bien son utilité. » Notre confrère se gratta l'oreille ; il n'y avait rien à répliquer.

Nous félicitons donc M. le Directeur des Beaux-Arts de l'activité qu'il a mise à organiser et à installer convenablement ce nouveau Musée, et aussi d'avoir eu la bonne pensée de placer, au bas de chaque cadre, un écusson contenant le sujet du tableau, le nom de son auteur, l'école à laquelle il appartient, la date de sa naissance et celle de sa mort, le lieu où se trouve la peinture originale, et le

nom de l'auteur de la copie qu'on a sous les yeux. C'est rendre service aux visiteurs qui ne peuvent acheter un catalogue, c'est de l'instruction gratuite, et c'est ainsi qu'il devrait en être pour toutes les collections de l'État.

LISTE ALPHABÉTIQUE

DES NOMS DES MAÎTRES DONT LES OUVRAGES SONT REPRODUITS
AU MUSÉE EUROPÉEN DES COPIES.

BARTOLOMMEO (Baccio ou Bartolommeo della Porta, connu sous
le nom de *Frà Bartolommeo* ou simplement *il Frate*) :
 La Déposition de la croix.. 16
BAZZI (Giovani Antonio Bazzi ou Razzi, connu sous le surnom : *le
Sodoma*) :
 L'Évanouissement de sainte Catherine........................... 19
BONIFAZIO ou Bonifacio :
 Le Retour de l'Enfant prodigue..................................... 41
BORDONNE (Pâris) :
 L'Anneau ducal... 40
CARAVAGE (Michel-Ange Americhi ou Morigi, connu sous le nom
de *le Caravage*) :
 La Mise au tombeau... 97
CARPACCIO (Vittore) :
 La Légende de sainte Ursule.. 50
CARRACHE (Annibal Carrache ou Carrachi) :
 Le Christ mort sur les genoux de la Vierge................... 99
CORRÈGE (Antonio Allegri, connu sous le nom de *le Corrège* ou
Corriggio) :
 Saint Jérôme... 45
 Vénus, Mercure et l'Amour... 46
DOMINIQUIN (Dominico Zampieri, connu sous le nom de *le Domi-
niquin*) :
 La Communion de saint Jérôme.................................... 42
 Sainte Cécile distribuant des vêtements aux pauvres..... 55
 Le Possédé.. 55
FRANCESCA (Pietro Borghese, connu sous le nom de *Pietro della
Francesca*) :
 La Bataille d'Héraclius Constantin............................... 56
GHIRLANDAJO (Dominico Currado, connu sous le nom de *le Ghir-
landajo*) :
 La Nativité de la Vierge... 54

LISTE ALPHABÉTIQUE DES NOMS.

GIOTTO (Angiolotto ou Ambrogiotto Bondone, connu sous le nom de *le Giotto*) :
- Le Baiser de Judas.. 66
- Les Fêtes des noces de la Vierge................................ 66
- La Rencontre de sainte Anne et de saint Joachim............. 66
- La Résurrection de Lazare....................................... 66

GUERCHIN (Francesco Barbieri, connu sous le nom de *le Guerchin*) :
- L'Ensevelissement de sainte Pétronille......................... 62

GUIDE (Guido Reni) :
- L'Aurore... 53

HALS (Frans) :
- Les Officiers du tir de Saint-Georges........................... 91

HELST (Bartholomeus Van der)
- Le Repas des gardes civiques.................................... 79

HOLBEIN (Hans) :
- La Femme et les Enfants... 87

MASACCIO (Tommaso Guidi, connu sous le nom de *Masaccio*) :
- Saint Paul parlant à saint Pierre en prison.................... 20
- Délivrance de saint Pierre....................................... 20

MELOZZO (Francesco Melozzo da Forli, et non Mirozza) :
- Palatina aux pieds de Sixte IV................................... 55

MICHEL-ANGE (Michelangelo Buonarotti) :
- La Création de l'homme.. 73
- La Création de la femme... 73
- Les Fils de Noé.. 74
- Judith et Holopherne.. 73
- Neuf pendantifs de la chapelle Sixtine.......................... 74
- La Barque des damnés. (Jugement dernier)..................... 74

PALMA (Jacopo Palma, dit *Palma le vieux*) :
- Sainte Barbe... 46

PÉRUGIN (P. Vanucci, connu sous le nom de *le Pérugin*) :
- Le Mariage de la Vierge.. 16

PINTURICCHIO (Bernardino Betti, connu sous le nom de *Pinturicchio*) :
- La Vierge et quatre Saints....................................... 16

PIOMBO (Sebastiano Luciano, connu sous le nom de *Frà Sebastiano del Piombo*) :
- La Résurrection de Lazare....................................... 39

POTTER (Paul) :
- Le Taureau.. 91

POUSSIN (Nicolas) :
- La Mort de Germanicus.. 19
- Le Martyre de saint Érasme..................................... 97
- Saint Matthieu lisant... 99
- Bacchanale.. 99

LISTE ALPHABÉTIQUE DES NOMS.

RAPHAEL (Raphaël Sanzio) :
- La Dispute du Saint-Sacrement...... 12
- L'Incendie du bourg...... 13
- Le Parnasse...... 14
- La Messe de Bolsene...... 14
- La Délivrance de saint Pierre...... 14
- Attila chassé de Rome...... 15
- La Poésie...... 15
- La Douceur...... 15
- La Justice...... 15
- Le Christ au tombeau...... 15
- L'Amour montrant Psyché aux Grâces...... 15
- Junon, Cérès parlant à Vénus en faveur de Psyché...... 15
- Mercure proclamant la récompense promise par Vénus...... 16
- Psyché revenant des Enfers...... 16
- Le Mariage de la Vierge...... 16
- La Bataille de Constantin...... 68
- Héliodore chassé du temple de Jérusalem...... 67
- La Jurisprudence...... 103
- La Charité...... 103
- La Vision d'Ezéchiel...... 103
- La Gravida...... 104
- Portrait de dona Doni...... 104
- Allocution de Constantin...... 104
- Portrait de Léon X...... 104
- Saint Paul prêchant à Athènes...... 107
- Adam et Ève...... 107
- L'Enfant à la guirlande...... 107
- Le Triomphe de Galathée...... 107
- L'École d'Athènes...... 118
- La Vierge au poisson...... 110
- Mercure transportant Psyché fiancée de l'Amour...... 110
- Jupiter permettant à l'Amour d'épouser Psyché...... 110
- Portrait de Raphaël, peint par lui...... 104

REMBRANDT (Rembrandt Hermanszoon van Rhijn) :
- La Leçon d'anatomie...... 83
- Les Syndics de la corporation des drapiers...... 84
- Le Portrait de Saskia, première femme de Rembrandt...... 84
- Portrait de Titus, fils de Rembrandt...... 84
- L'Officier de fortune...... 84
- Portrait de vieillard...... 84

RIBERA (Joseph Ribera, dit l'Espagnolet) :
- Saint Stanislas et l'Enfant Jésus...... 32
- Déposition de la Croix...... 100

ROSA (Salvator) :
- La Forêt des philosophes...... 40

RUBENS (Paul-Pierre) :
- Le Coup de lance...... 80

SARTE (Andrea Vannuchi, dit André del Sarte) :

 Le Baptême de Jésus.. 56
 Saint Jean-Baptiste prêchant.. 56
 La Dispute du mystère de la Sainte-Trinité.................. 59
 La Madone au sac.. 59
 La Déposition de la croix.. 110
 Portrait d'André del Sarte, peint par lui.................... 104

TINTORET (Giacomo Robusti, dit *le Tintoret*) :

 Le Miracle de saint Marc.. 49

TITIEN (Tiziano Vecellio de Cadore, dit *le Titien*) :

 Bacchus et Ariane... 19
 Vénus couchée... 36
 L'Amour sacré et l'Amour profane............................. 41
 Le Martyre de saint Sébastien.................................... 42
 La Toilette de Vénus.. 42
 L'Assassin.. 42
 Tête de moine... 49
 Le Martyre de saint Pierre, dominicain..................... 60
 L'Assomption de la Vierge.. 61

VELAZQUEZ (Diego Rodriguez de Sylva y Velazquez) :

 Portrait équestre d'Olivarès.. 25
 Portrait en pied de Philippe IV.................................. 26
 Portrait en pied de don Fernando.............................. 27
 Réunion de buveurs (*Las Bebedoras*)....................... 27
 Portrait de Ménippe.. 29
 Portrait d'Esope.. 29
 Les Filles d'honneur (*Las Méninas*)......................... 28
 Les Forges de Vulcain... 29
 Les Fileuses (*Las Hilanderas*)................................... 30
 La Reddition de Bréda.. 30
 Le Crucifiement... 31
 Portrait de la Dame aux gants................................... 30
 Portrait de l'Idiot de Coria... 30
 Portrait du Nain feuilletant un livre.......................... 30

VÉRONÈSE (Paolo Caliari, dit *Paul Véronèse*) :

 L'Adoration de la Vierge.. 40
 Descente de la croix... 50

VINIC (Léonard de) :

 La Vierge au donateur... 16

ZURRARAN (Francisco) :

 Saint Francisco en prière... 35

LISTE ALPHABÉTIQUE

DES ARTISTES, AUTEURS DES COPIES DU MUSÉE EUROPÉEN.

Appert (Eugène), méd. 1844, chev. de la Lég. d'honneur........ 60
Balze (Paul-Jean-Étienne), méd. en 1863............... 14, 67, 107
Baron (Stéphane)...................................... 45
Barrias (Félix-Joseph), prix de Rome, méd. en 1847, 1851, 1855,
 chev. de la Lég. d'honneur en 1859....................... 59
Baudry (Paul-Jacques-Aimé), prix de Rome, méd. 1857, 1851, off. de
 la Lég. d'honneur, membre de l'Institut................ 73, 74
Beaulieu (Anatole-Henri de), méd. 1868.................... 35
Becker... 110
Bezard (Jean-Louis), prix de Rome, méd. 1836, 1857, 1859, chev.
 de la Lég. d'honneur................................ 56
Blanchard (Edouard-Théophile), prix de Rome, méd. 1872....... 50
Boissard (Ferdinand)................................... 59
Bonnat (Léon-Joseph-Florentin), méd. 1861, 1863, 1867; méd.
 d'honneur, 1869, chev. de la Lég. d'honneur............... 83
Bourgeois (Léon-Pierre-Urbain), 2e prix de Rome............. 54
Breda.. 84
Brigot (Ernest-Paul).................................... 27
Chartran... 110
Chatigny... 19
Chavignard (le chevalier)............................... 16
Clère (Jacques-François-Camille)........................ 15
Colin (Alexandre-Marie), méd. 1824, 1831, 1840......... 19, 30, 69
Cornu (Sébastien), méd. 1838, 1841, 1845, off. de la Lég. d'hon-
 neur... 31, 49
Daverdoing (Charles-Aimé-Joseph)........................ 55
Garnier.. 100
Giacomotti (Félix-Henri), prix de Rome, méd. 1864, 1865, 1866,
 chev. de la Lég. d'honneur......................... 19, 46
Glaize (Léon), méd. 1864, 1866, 1868.................... 84
Guignet... 26, 30
Ingres (Jean-Auguste-Dominique), gr. off. de la Lég. d'honneur,
 membre de l'Institut, sénateur........................ 16
Hénault (Antoine)...................................... 66
Henner (Jean-Jacques), prix de Rome, méd. 1863, 1865, 1866.... 87

Lafon (François). ... 32
Landelle (Charles), méd. 1842, 1845, 1855, chev. de la Lég. d'honneur ... 107
Lanoue (Félix-Hippolyte), prix de Rome, méd. 1847, 1861, chev. de la Lég. d'honneur ... 40, 91, 99
Leleux (Armand), méd. 1844, 1847, 1859, chev. de la Lég. d'honneur ... 16
Lenepveu (Jules-Eugène), prix de Rome, méd. 1847, 1855, chev. de la Lég. d'honneur, membre de l'Institut ... 74
Leroux (Eugène), méd. 1864 ... 42, 53
Lethière (Guillaume-Guillon), prix de Rome, membre de l'Institut. 110
Lévy (Émile), prix de Rome, méd. 1359, 1864, 1866, 1867, chev. de la Lég. d'honneur ... 15
Loyeux (Charles) ... 56
Maréchal fils (Charles-Raphaël), méd. 1853 ... 40, 42
Martin (Hugues) ... 96
Miciol ... 103
Millier ... 55
Monchablon (Xavier-Adolphe), prix de Rome, méd. 1869 ... 46, 103, 107
Mottez (Victor-Louis), méd. 1830, 1845, chev. de la Lég. d'honneur ... 20, 36, 49, 104, 107
Müller (Charles-Louis), méd. 1838, 1846, 1849, 1855, off. de la Lég. d'honneur, membre de l'Institut ... 42
Murat (Jean), prix de Rome, méd. 1842, 1844 ... 110
Perrin (Alphonse), méd. 1827, chev. de la Lég. d'honneur ... 96
Planta ... 41
Porion (Charles), méd. 1844 ... 29, 31, 39
Prevost ... 25, 28, 29
Quantin (Jules), méd. 1861 ... 16
Regnault, prix de Rome, méd. 1869, 1870 ... 39
Riesener (Louis-Antoine-Léon), méd. 1836, 1855, 1861 ... 80
Riss ... 50
Roger (Adolphe), méd. 1822, 1831, chev. de la Lég. d'honneur ... 42
Sanès ... 19
Serrure (Henri-Auguste-César), méd. 1836, 1837 ... 61
Soulacroix (Joseph-Charles) ... 15
Stella ... 99
Steuben (baron de), méd. 1819, chev. de la Lég. d'honneur ... 104
Sturler (Adolphe), méd. 1842 ... 19
Tiersonnier ... 13
Timbal (Louis-Charles), méd. 1848, 1861, chev. de la Lég. d'Honneur ... 84
Tuyll (M^{lle} Van) ... 84
Vimont ... 59
Vollon (Antoine), méd. 1865, 1868, 1869, chev. de la Lég. d'honneur ... 92

Librairie RENOUARD, 6, rue de Tournon.

HENRI LOONES, SUCCESSEUR

EXTRAIT DU CATALOGUE DES BEAUX-ARTS

Grammaire des arts du dessin. Architecture. — Sculpture. — Peinture — Jardins. — Gravure en pierres fines. — Gravure en médailles. — Gravure en taille-douce. — Eau-forte. — Manière noire. — Aqua-tinte. — Gravure en bois. — Camaïeu. — Gravure en couleurs. — Lithographie, par M. Charles Blanc, membre de l'Institut. 2ᵉ édition revue et augmentée d'une table analytique. 1 vol. grand in-8 jésus, orné de 292 gravures dans le texte. 20 fr.
Demi-rel. chagrin.................................. 24 fr.
Reliure d'amateur................................. 27 fr.

Ce livre, qui résume les études et les travaux d'une vie entière, est destiné à inaugurer en France l'enseignement des arts. Les notions que l'auteur y expose sous une forme claire, élevée et hiérarchique, sont d'ailleurs élucidées par un grand nombre de gravures sur bois.

Ingres, sa vie, ses ouvrages, par Charles Blanc, membre de l'Institut, directeur des Beaux-Arts. 1 beau vol. gr. in-8, orné d'un portrait du maître et de 12 gravures sur acier, un fac-simile d'autographe en une gravure sur bois............... 25 fr.

Le Trésor de la curiosité, tiré des catalogues de vente, de tableaux, de dessins, estampes, marbres, bronzes, terres cuites, ivoires, médailles, armes, meubles, porcelaines et autres objets d'art et de curiosité depuis 1730 jusqu'à nos jours; ouvrage accompagné de notices sur les artistes et les amateurs, d'éclaircissements de tout genre, et suivi d'une table analytique et méthodique, par M. Charles Blanc, directeur des Beaux-Arts. 2 vol. in-8, ornés de nombreuses gravures.. 16 fr.

Raphaël d'Urbin (et son père Giovanni Santi, par J. D. Passavant. Édition française entièrement refondue et augmentée par l'auteur et traduite avec sa collaboration, par M. J. Lunteschutz, peintre ; revue et annotée par M. Paul Lacroix. 2 forts vol. in-8, ornés du portrait de Raphaël, de la collection du prince Czartoryski, d'une vue de la maison de Raphaël à Rome, et d'un fac-simile de son écriture... 20 fr.

Les Sculpteurs italiens, par Charles Perkins. Édition française, revue, augmentée et ornée de 35 gravures sur bois dans le texte, d'après ses dessins et des photographies, accompagné d'un atlas composé de 82 eaux-fortes gravées par l'auteur...... 45 fr.

Velazquez et ses œuvres, par William Stirling, avec des notes et un catalogue des tableaux de Velazquez par W. Burger. 1 vol. in-8, orné d'un portrait................................ 6 fr.

Les Vierges de Raphaël et l'Iconographie de la Vierge, par A. Gruyer. 3 vol. in-8....................... 30 fr.

Musées de Hollande. — I. Musées d'Amsterdam et de La Haye, par W. Burger, auteur des Trésors d'art en Angleterre. 1 vol. in-18 jésus, papier collé............................ 3 fr. 50

Musées de Hollande. — II. Musée van der Hoop et Musée de Rotterdam, par le même. 1 vol. in-18 jésus, papier collé. 3 fr. 50

Les Musées de Rome, guide et documents, précédés d'une étude sur l'histoire de la peinture en Italie, par L. de Fourcaud. 1 vol. in-18 jésus.. 3 fr. 50

Contraste insuffisant

NF Z 43-120-14

www.ingramcontent.com/pod-product-compliance
Lightning Source LLC
Chambersburg PA
CBHW071605220526
45469CB00003B/1121

RÉFLEXIONS
DE TALMA

SUR

LEKAIN

ET L'ART THÉATRAL

PARIS

AUGUSTE FONTAINE, LIBRAIRE

PASSAGE DES PANORAMAS

1856

Nous voulons conserver quelques pages remarquables écrites par Talma, il y a plus de trente ans, dans un Recueil aujourd'hui oublié [1], et faire revivre, dans l'intérêt de l'art, des réflexions remplies de finesse et de distinction. C'est aussi un hommage à une rare intelligence dont le souvenir s'efface chaque jour, ainsi qu'il l'a prévu lui-même avec tristesse dans les premières lignes qu'on va lire.

[1] Mémoires de Lekain, précédés de réflexions sur cet acteur et sur l'art théâtral, par F. Talma, dans la collection des Mémoires sur l'Art dramatique; 1821 à 1825, 14 vol. in-8°.

a

Talma, né le 15 janvier 1763, n'a pas connu Lekain, mort en 1778 : il n'a pu recueillir que des traditions et des souvenirs. Aussi Talma, en parlant de cet artiste, n'a parlé en quelque sorte que de lui-même ; tout ce qu'il prête à Lekain lui appartient : ses appréciations si fines, si intelligentes, sa connaissance approfondie des historiens de la Grèce et de Rome l'ont élevé presque à la hauteur de nos grands tragiques, dont il savait si bien interpréter le génie, en le complétant par ses études. Quant aux auteurs modernes, on se rappelle ce qu'ils lui doivent.

La nature avait tout donné à Talma, beauté de la figure, beauté de l'organe ; son type se retrouve sculpté sur tous les marbres du Parthénon, et il avait au plus haut degré les deux qualités qu'il

recommande, l'intelligence et la sensibilité.

La biographie de Talma n'est point à faire, elle est à peu près faite depuis longtemps, et nous n'avons pas qualité pour la compléter. Nous nous contenterons de faire précéder les réflexions sur l'art dramatique qu'il nous a laissées, par les belles pages de Mme de Staël, qui surpassent toutes les biographies :

« Quand il paraît un homme de génie en France, dans quelque carrière que ce soit, il atteint presque toujours à un degré de perfection sans exemple ; car il réunit l'audace qui fait sortir de la route commune, au tact du bon goût qu'il importe tant de conserver lorsque l'originalité du talent n'en souffre pas.

Il me semble donc que Talma peut être cité comme un modèle de hardiesse et de mesure, de naturel et de dignité. Il possède tous les secrets des arts divers ; ses attitudes rappellent les belles statues de l'antiquité ; son vêtement, sans qu'il y pense, est drapé dans tous ses mouvements comme s'il avait eu le temps de l'arranger dans le plus parfait repos. L'expression de son visage, celle de son regard, doit être l'étude de tous les peintres. Quelquefois il arrive les yeux à demi ouverts, et tout à coup le sentiment en fait jaillir des rayons de lumière qui semblent éclairer toute la scène.

« Le son de sa voix ébranle dès qu'il parle, avant que le sens même des paroles qu'il prononce ait excité l'émotion. Lorsque dans la tragédie il s'est trouvé par hasard quelques vers descriptifs, il

a fait sentir les beautés de ce genre de poésie, comme si Pindare avait récité lui-même ses chants. D'autres ont besoin de temps pour émouvoir, et font bien d'en prendre ; mais il y a dans la voix de cet homme je ne sais quelle magie qui, dès les premiers accents, réveille toute la sympathie du cœur. Le charme de la musique, de la peinture, de la sculpture, de la poésie, et par-dessus tout, du langage de l'âme, voilà ses moyens pour développer dans celui qui l'écoute toute la puissance des passions généreuses ou terribles.

« Quelle connaissance du cœur humain il montre dans sa manière de concevoir ses rôles ! Il en est une seconde fois l'auteur par ses accents et par sa physionomie. Lorsque OEdipe raconte à Jocaste comment il a tué Laïus,

sans le connaître, son récit commence ainsi : *J'étais jeune et superbe....* La plupart des acteurs, avant lui, croyaient devoir jouer le mot *superbe*, et relevaient la tête pour le signaler : Talma, qui sent que tous les souvenirs de l'orgueilleux OEdipe commencent à devenir pour lui des remords, prononce d'une voix timide ces mots faits pour rappeler une confiance qu'il n'a déjà plus. Phorbas arrive de Corinthe au moment où OEdipe vient de concevoir des craintes sur sa naissance : il lui demande un entretien secret. Les autres acteurs, avant Talma, se hâtaient de se retourner vers leur suite et de l'éloigner avec un geste majestueux : Talma reste les yeux fixés sur Phorbas ; il ne peut le perdre de vue, et sa main agitée fait un signe pour écarter ce qui l'entoure. Il n'a rien dit

encore, mais ses mouvements égarés trahissent le trouble de son âme. Et quand au dernier acte il s'écrie en quittant Jocaste :

Oui, Laïus est mon père, et je suis votre fils,

on croit voir s'entr'ouvrir le séjour du Ténare, où le destin perfide entraîne les mortels.

« Dans Andromaque, quand Hermione insensée accuse Oreste d'avoir assassiné Pyrrhus, sans son aveu, Oreste répond :

Et ne m'avez-vous pas
Vous-même ici tantôt ordonné son trépas ?

on dit que Lekain, quand il récitait ce vers, appuyait sur chaque mot, comme pour rappeler à Hermione toutes les circonstances de l'ordre qu'il avait reçu d'elle. Ce serait bien vis-à-vis d'un juge, mais quand il s'agit de la

femme qu'on aime, le désespoir de la trouver injuste et cruelle est l'unique sentiment qui remplisse l'âme. C'est ainsi que Talma conçoit la situation : un cri s'échappe du cœur d'Oreste; il dit les premiers mots avec force, et ceux qui suivent avec un abattement toujours croissant : ses bras tombent, son visage devient en un instant pâle comme la mort, et l'émotion des spectateurs s'augmente à mesure qu'il semble perdre la force de s'exprimer.

« La manière dont Talma récite le monologue suivant est sublime. L'espèce d'innocence qui rentre dans l'âme d'Oreste pour la déchirer lorsqu'il dit ce vers :

J'assassine à regret un roi que je révère,

inspire une pitié que le génie même de

Racine n'a pu prévoir tout entière. Les grands acteurs se sont presque tous essayés dans les fureurs d'Oreste ; mais c'est là surtout que la noblesse des gestes et des traits ajoute singulièrement à l'effet du désespoir. La puissance de la douleur est d'autant plus terrible qu'elle se montre à travers le calme même et la dignité d'une belle nature.

« Dans les pièces tirées de l'histoire romaine, Talma développe un talent d'un tout autre genre, mais non moins remarquable. On comprend mieux Tacite après l'avoir vu jouer le rôle de Néron ; il y manifeste un esprit d'une grande sagacité ; car c'est toujours avec de l'esprit qu'une âme honnête saisit les symptômes du crime : néanmoins il produit encore plus d'effet, ce me semble, dans les rôles où l'on aime à s'aban-

donner, en l'écoutant, aux sentiments qu'il exprime. Il a rendu à Bayard dans la pièce de du Belloy le service de lui ôter ces airs de fanfaron que les autres acteurs croyaient devoir lui donner. Ce héros gascon est redevenu, grâce à Talma, aussi simple dans la tragédie que dans l'histoire. Son costume dans ce rôle, ses gestes simples et rapprochés rappellent les statues des chevaliers qu'on voit dans les anciennes églises, et l'on s'étonne qu'un homme qui a si bien le sentiment de l'art antique sache aussi se transporter dans le caractère du moyen âge.

« Talma joue quelquefois le rôle de Pharan, dans une tragédie de Ducis, sur un sujet arabe, *Abufar*. Une foule de vers ravissants répandent dans cette tragédie beaucoup de charme ; les cou-

leurs de l'Orient, la mélancolie rêveuse du midi asiatique, la mélancolie des contrées où la chaleur consume la nature au lieu de l'embellir, se font admirablement sentir dans cet ouvrage. Le même Talma, Grec, Romain, chevalier, est un Arabe du désert plein d'énergie et d'amour ; ses regards sont voilés comme pour éviter l'ardeur des rayons du soleil ; il y a dans ses gestes une alternative admirable d'indolence et d'impétuosité ; tantôt le sort l'accable, tantôt il paraît plus puissant encore que la nature, et semble triompher d'elle ; la passion qui le dévore, et dont une femme qu'il croit sa sœur est l'objet, est renfermée dans son sein ; on dirait, à sa marche incertaine, que c'est lui-même qu'il veut fuir ; ses yeux se détournent de ce qu'il aime ; ses mains

repoussent une image qu'il croit toujours voir à ses côtés, et quand enfin il presse Saléma sur son cœur, en lui disant ce simple mot : « *J'ai froid*, » il sait exprimer tout à la fois le frisson de l'âme et la dévorante ardeur qu'il veut cacher.

« On peut trouver beaucoup de défauts dans les pièces de Shakespear adaptées par Ducis à notre théâtre ; mais il serait bien injuste de n'y pas reconnaître des beautés du premier ordre ; Ducis a son génie dans son cœur, et c'est là qu'il est bien. Talma joue ses pièces en ami du beau talent de ce noble vieillard. La scène des Sorcières dans Macbeth est mise en récit dans la pièce française. Il faut voir Talma s'essayer à rendre quelque chose de vulgaire et de bizarre dans l'accent des sorcières, et

conserver cependant dans cette imitation toute la dignité que notre théâtre exige.

Par des mots inconnus, ces êtres monstrueux
S'appelaient tour à tour, s'applaudissaient entre eux,
S'approchaient, me montraient avec un ris farouche :
Leur doigt mystérieux se posait sur leur bouche.
Je leur parle, et dans l'ombre ils s'échappent soudain,
L'un avec un poignard, l'autre un sceptre à la main;
L'autre d'un long serpent serrait le corps livide.
Tous trois vers ce palais ont pris un vol rapide,
Et tous trois dans les airs, en fuyant loin de moi,
M'ont laissé pour adieu ces mots : « Tu seras roi. »

« La voix basse et mystérieuse de l'acteur en prononçant ces vers, la manière dont il plaçait son doigt sur sa bouche comme la statue du Silence, son regard qui s'altérait pour exprimer un souvenir horrible et repoussant, tout était combiné pour peindre un merveilleux nouveau sur notre théâtre, et dont

aucune tradition antérieure ne pouvait donner l'idée.

« *Othello* n'a pas réussi dernièrement sur la scène française : il semble qu'Orosmane empêche qu'on ne comprenne bien Othello ; mais quand c'est Talma qui joue cette pièce, le cinquième acte émeut, comme si l'assassinat se passait sous nos yeux. J'ai vu Talma déclamer dans la chambre la dernière scène avec sa femme, dont la voix et la figure conviennent si bien à Desdemona ; il lui suffisait de passer sa main sur ses cheveux et de froncer le sourcil pour être le Maure de Venise, et la terreur saisissait à deux pas de lui, comme si toutes les illusions de théâtre l'avaient environné.

« *Hamlet* est son triomphe parmi les tragédies du genre étranger : les spec-

tateurs ne voient pas l'ombre du père d'Hamlet sur la scène française, l'apparition se passe en entier dans la physionomie de Talma, et certes elle n'en est pas moins effrayante. Quand au milieu d'un entretien calme et mélancolique, tout à coup il aperçoit le spectre, on suit tous ses mouvements dans les yeux qui le contemplent, et l'on ne peut douter de la présence du fantôme quand un tel regard l'atteste.

« Lorsque Hamlet arrive seul au troisième acte sur la scène, et qu'il dit en beaux vers français le fameux monologue *to be or not to be*:

La mort, c'est le sommeil.... C'est un réveil peut-être.
Peut-être! — Ah! c'est le mot qui glace, épouvanté,
L'homme, au bord du cercueil, par le doute arrêté;
Devant ce vaste abîme il se jette en arrière,
Ressaisit l'existence et s'attache à la terre.

« Talma ne faisait pas un geste, quel-

quefois seulement il remuait la tête pour questionner la terre et le ciel sur ce que c'est que la mort ! Immobile, la dignité de la méditation absorbait tout son être ; l'on voyait un homme, au milieu de deux mille hommes en silence, interroger la pensée sur le sort des mortels. Dans peu d'années, tout ce qui était là n'existera plus ; mais d'autres hommes assisteront à leur tour aux mêmes incertitudes, et se plongeront de même dans l'abîme sans en connaître la profondeur.

« Lorsque Hamlet veut faire jurer sa mère, sur l'urne qui renferme les cendres de son époux, qu'elle n'a point eu de part au crime qui l'a fait périr, elle hésite, se trouble, et finit par avouer le forfait dont elle est coupable. Alors Hamlet tire le poignard que son père

lui commande d'enfoncer dans le sein maternel ; mais au moment de frapper, la tendresse et la pitié l'emportent, et se retournant vers l'ombre de son père, il s'écrie : *Grâce, grâce, mon père !* avec un accent où toutes les émotions de la nature semblent à la fois s'échapper du cœur, et se jetant aux pieds de sa mère évanouie, il lui dit ces deux vers qui renferment une inépuisable pitié :

Votre crime est horrible, exécrable, odieux,
Mais il n'est pas plus grand que la bonté des cieux.

« Enfin, on ne peut penser à Talma sans se rappeler *Manlius*. Cette pièce faisait peu d'effet au théâtre. C'est le sujet de *Venise sauvée* d'Otway, transporté dans un événement de l'histoire romaine. Manlius conspire contre le sénat de Rome, il confie son secret à

Servilius qu'il aime depuis quinze ans : il le lui confie malgré les soupçons de ses autres amis, qui se défient de la faiblesse de Servilius et de son amour pour sa femme, fille du consul. Ce que les conjurés ont craint arrive. Servilius ne peut cacher à sa femme le danger de la vie de son père : elle court aussitôt le lui révéler. Manlius est arrêté, ses projets sont découverts, et le sénat le condamne à être précipité du haut de la roche Tarpéienne.

« Avant Talma, l'on n'avait guère aperçu dans cette pièce faiblement écrite, la passion d'amitié que Manlius ressent pour Servilius. Quand un billet du conjuré Rutile apprend que le secret est trahi, et l'est par Servilius, Manlius arrive, ce billet à la main : il s'approche de son coupable ami, que déjà le re-

pentir dévore, et lui montrant les lignes qui l'accusent, il prononce ces mots : *Qu'en dis-tu?* Je le demande à tous ceux qui les ont entendus, la physionomie et le son de la voix peuvent-ils jamais exprimer à la fois plus d'impressions différentes? Cette fureur qu'amollit un sentiment intérieur de pitié, cette indignation que l'amitié rend tour à tour plus vive et plus faible, comment les faire comprendre, si ce n'est par cet accent qui va de l'âme à l'âme sans l'intermédiaire même des paroles! Manlius tire son poignard pour en frapper Servilius, sa main cherche son cœur et tremble de le trouver : le souvenir de tant d'années pendant lesquelles Servilius lui fut cher, élève comme un nuage de pleurs entre sa vengeance et son ami.

« On a moins parlé du cinquième acte, et peut-être Talma y est-il plus admirable encore que dans le quatrième! Servilius a tout bravé pour expier sa faute et sauver Manlius. Dans le fond de son cœur il a résolu, si son ami périt, de partager son sort. La douleur de Manlius est adoucie par les regrets de Servilius : néanmoins il n'ose lui dire qu'il lui pardonne sa trahison effroyable ; mais il prend à la dérobée la main de Servilius, et l'approche de son cœur ; ses mouvements involontaires cherchent l'ami coupable qu'il veut embrasser encore avant de le quitter pour jamais. Rien ou presque rien dans la pièce n'indiquait cette admirable bonté de l'âme sensible, respectant une longue affection malgré la trahison qui l'a brisée. Les rôles de Pierre et de Jaffier dans la

pièce anglaise indiquent cette situation avec une grande force. Talma sait donner à la tragédie de *Manlius* l'énergie qui lui manque, et rien n'honore davantage son talent que la vérité avec laquelle il exprime ce qu'il y a d'invincible dans l'amitié. La passion peut haïr l'objet de son amour ; mais quand le lien s'est formé par les rapports secrets de l'âme, il semble que le crime même ne saurait l'anéantir, et qu'on attend le remords comme après une longue absence on attendrait le retour. »

C'est ainsi que parlait Mme de Staël en 1809, dans son livre de l'*Allemagne*; quinze ans plus tard les expressions si vives de son admiration eussent été insuffisantes ; car de 1820 à 1826, époque de sa mort, Talma fit des progrès

immenses ; son génie, transformé par d'incessantes études, s'éleva aux dernières limites de l'art.

Puissent les bons conseils du grand tragédien, ses pensées si justes et si bien exprimées, devenir un sujet de méditations pour les jeunes artistes qui se destinent au théâtre : ils comprendront tout ce que l'on peut trouver de célébrité dans une carrière où l'étude des grands maîtres est une glorieuse association à leur génie.

Mais pour arriver à ce but, il faut croire à son art, en avoir la passion et surtout le respecter : il ne faut pas que Phèdre en délire, le glaive d'Hippolyte à la main, fuyant éperdue de colère et d'amour, rentre aussitôt sur la scène pour faire une petite révérence à quelques misérables bravos, au moment

même où Théramène dit à Hippolyte épouvanté :

Est-ce Phèdre qui fuit, ou plutôt qu'on entraîne ?

Talma disait qu'entre l'acteur et le spectateur il y a l'épaisseur du monde, quand l'immensité des siècles n'existe pas. Quelle serait son indignation devant un pareil outrage au principe le plus élémentaire de l'art dramatique, et cette habitude aujourd'hui admise dans tous nos théâtres ? Que deviennent et l'émotion du spectateur brisée par cette grotesque inconvenance, et ce respect de l'art qui doit être la première loi d'un acteur intelligent ? Talma aurait eu le loisir de faire des révérences, quand une triple salve d'applaudissements l'obligeait (et c'était là un de ses traits de génie) à ces jeux muets sublimes qui achevaient d'électriser la salle.

Mais n'allons pas plus loin, nous ne voulons être ni un biographe, ni un critique : notre pensée est un hommage à la mémoire de Talma, notre but est de réveiller le souvenir de ce grand artiste par la publication d'un petit chef-d'œuvre oublié : laissons donc parler Talma ; qui sait si l'autorité de sa parole ne mettra pas un terme aux désordres de l'art dramatique, qui est une des gloires de la France, puisque Molière en est l'origine et l'immortel fondateur ?

QUELQUES
RÉFLEXIONS SUR LEKAIN
ET SUR L'ART THÉATRAL

PAR F. TALMA

QUELQUES
RÉFLEXIONS SUR LEKAIN
ET SUR L'ART THÉATRAL[1].

Je n'ai pas la prétention d'être un écrivain ; toutes mes études ont été tournées vers mon art ; le but de cet art est

[1] La pièce autographe, tout entière de la main de Talma, existe aux archives de la Comédie-Française. Le texte original ne présente aucune variante qui mérite d'être signalée : on trouve parfois dans l'imprimé quelques corrections de style faites sans doute par l'auteur en lisant les épreuves. Nous devons la communication de ce précieux document à l'obligeance de M. Laugier, archiviste.

d'offrir à la fois un plaisir et une leçon. La tragédie et la comédie, l'une par la peinture des vertus et des crimes, l'autre par le tableau des ridicules et des vices, intéressent ou font rire, en même temps qu'elles corrigent et qu'elles instruisent. Associés aux grands auteurs, les acteurs sont pour eux plus que des traducteurs : le traducteur n'ajoute rien à la pensée de l'auteur qu'il traduit; le comédien, en se mettant fidèlement à la place du personnage qu'il représente, doit compléter la pensée de l'auteur dont il est l'interprète. Un des grands malheurs de notre art, c'est qu'il meurt, pour ainsi dire, avec nous, tandis que tous les autres artistes laissent des monuments dans leurs ouvrages; le talent de l'acteur, quand il a quitté la scène, n'existe plus que dans le souvenir de ceux qui l'ont vu et entendu. Cette considération doit donner plus de prix aux

écrits, aux réflexions, aux leçons que les grands acteurs ont laissés. Ces écrits peuvent acquérir encore plus d'utilité, s'ils sont commentés, discutés par les acteurs qui obtiennent aujourd'hui quelque succès. C'est sans doute ce motif qui a engagé les éditeurs des *Mémoires dramatiques* à me prier de joindre à la Notice sur Lekain quelques réflexions sur son talent et sur l'art qu'il a illustré.

Encouragé par une expérience de trente-sept ans et par une suite de succès dont quelques-uns, peut-être, ont été mérités, j'ai cru pouvoir accomplir ce que désirent les éditeurs. J'espère que le lecteur ne verra dans cette confiance ni un excès de vanité, ni une fausse modestie.

Lekain n'eut point de maître [1].

[1] C'est là seulement que commence le manuscrit; les lignes qui précèdent sont un préambule ajouté au moment de l'impression.

Tout acteur doit être son propre instituteur. S'il n'a pas en lui-même les facultés nécessaires à l'expression des passions, à la peinture des caractères, tous les conseils du monde ne pourront les lui donner : le génie ne s'apprend pas. Cette faculté de créer naît avec nous; mais si l'acteur la possède, les avis des gens de goût pourront alors le guider; et comme il y a dans l'art de dire les vers une partie en quelque sorte mécanique, de certaines règles qu'on peut se prescrire, les leçons d'un acteur consommé, en initiant celui qui a le germe du talent aux secrets de sa propre expérience, pourront lui épargner beaucoup de tâtonnements, d'études et de temps.

Lekain, dès le commencement de sa carrière, eut de très-grands succès; ses débuts durèrent dix-sept mois. Un jour qu'il avait joué à la cour devant

Louis XV, le roi dit après la pièce : « Cet homme m'a fait pleurer, moi qui ne pleure jamais. » Cet illustre témoignage lui valut son admission parmi les comédiens français. Avant de paraître sur leur théâtre, il s'était déjà acquis quelque réputation sur des théâtres de société ; c'est là que Voltaire le vit et le remarqua pour la première fois, et là que naquit la liaison de Lekain avec ce grand homme. On peut voir les détails de cette époque de sa vie dans le récit qu'il en fait lui-même.

Le système de déclamation était alors une sorte de psalmodie, de triste mélopée, qui datait de la naissance du théâtre [1].

[1] C'est peut-être ici le lieu de relever l'impropriété du mot *déclamation*, dont on se sert pour exprimer l'art du comédien. Ce terme, qui semble désigner autre chose que le débit naturel, qui porte avec lui l'idée d'une certaine énonciation de convention, et dont l'emploi

Lekain, soumis malgré lui à l'influence de l'exemple, éprouvait le besoin de s'affranchir de ce chant monotone et de secouer ces règles de convention qui gênaient son génie ardent, prêt à se développer; et, malgré la

remonte probablement à l'époque où la tragédie était en effet chantée, a, j'en suis sûr, souvent donné une fausse direction aux études des jeunes acteurs. En effet, déclamer, c'est parler avec emphase; donc l'art de la déclamation est l'art de parler comme on ne parle pas. D'ailleurs, il me paraît bizarre d'employer, pour désigner un art, un terme dont on se sert en même temps pour en faire la critique. Je serais fort embarrassé d'y substituer une expression plus convenable.

Jouer la tragédie donne plutôt l'idée d'un amusement que d'un art; *dire* la tragédie me paraît une locution froide, et me semble n'exprimer que le simple débit sans action. Les Anglais se servent de plusieurs termes qui rendent mieux l'idée : *to perform tragedy*, exécuter la tragédie; *to act a part*, agir un rôle. Nous avons bien le substantif *acteur*, mais nous n'avons pas le verbe qui devrait rendre l'idée de *mettre en action*, agir. (*Note de Talma.*)

contrainte où il se sentait retenu, il fit entendre enfin pour la première fois au théâtre les véritables accents de la nature. Plein d'une sensibilité forte et profonde, d'une chaleur brûlante et communicative, son jeu, d'abord fougueux et sans règle, plut à la jeunesse, entraînée par les emportements de son action, par la chaleur de son débit, et surtout émue par les accents d'une voix profondément tragique. Les amateurs de l'ancienne psalmodie, fidèles à leurs vieilles admirations, le critiquèrent amèrement ; ils l'appelèrent *le taureau*. Ils ne retrouvaient pas en lui cette déclamation redondante et fastueuse, cette diction chantante et martelée, où le profond respect pour la césure et la rime faisait tomber régulièrement les vers en cadence. Sa marche, ses mouvements, ses poses, ses gestes n'avaient pas cette noblesse, ces grâces de nos

pères, qui constituaient alors le *bel acteur*, et que les Marcel du temps enseignaient à leurs élèves en les initiant aux beautés du menuet. Lekain, simple plébéien, arraché d'un atelier d'orfévrerie, n'avait pas, il est vrai, été élevé sur les genoux des reines, comme Baron prétendait qu'auraient dû l'être les acteurs; mais la nature, plus noble institutrice encore, s'était chargée de lui révéler ses secrets.

Lekain, avec le temps, parvint à régler tout le désordre que son inexpérience avait d'abord nécessairement jeté dans son jeu. Il apprit à dompter sa fougue et à en calculer les mouvements. Cependant il n'osa pas dès le début abandonner entièrement ce chant cadencé qui était alors regardé comme le beau idéal de l'art de la déclamation, et que l'acteur conservait même dans les emportements de la passion. Mlle Clai-

ron, Granval et d'autres acteurs de ce temps suivirent, ainsi que lui, le système de cette déclamation pompeuse et fortement accentuée qu'ils avaient trouvée établie. Ils portaient même dans la société ce ton solennel qu'ils avaient contracté au théâtre, comme s'ils eussent craint d'en perdre l'habitude : mais dans Lekain cette pompe, cet apprêt, cette solennité se perdaient dans un jeu plein de chaleur, dans des accents pathétiques ou terribles qui ébranlaient toutes les âmes. Mlle Duménil seule se livra sans réserve à tous les élans d'une nature que l'art ne put asservir. Douée, comme Lekain, de cette précieuse et rare faculté de se pénétrer vivement des passions de ses personnages, de cette sensibilité profonde qui constitue le véritable talent, elle s'abandonnait sans règle et sans science à toutes les agitations de son âme. Insensible aux

beautés de convention, reculant devant la froideur des calculs, elle était incapable de subir le joug de l'habitude et de l'exemple : aussi, quoique presque toujours admirable, combien n'eut-elle pas de critiques à essuyer ! Combien n'a-t-elle pas donné de prise à la jalousie de sa rivale, grande actrice d'ailleurs, mais dont le jeu tout d'arrangement et de calcul, dont la déclamation toute notée, plaisaient davantage aux partisans de l'ancien système ! L'envie n'a-t-elle pas osé dire que cet abandon sans art auquel Mlle Duménil se livrait, n'était que l'effet de l'ivresse ! misérable calomnie qui ne mérite pas même qu'on se donne la peine de la réfuter.

Comment les acteurs de cette époque, et Lekain lui-même, voulant plaire à un public habitué, depuis la naissance du théâtre, à cette psalmodie pompeuse, auraient-ils osé hasarder des innovations

trop hardies, arriver d'un seul élan, sans degrés intermédiaires, à une nature grande, élevée, mais simple et vraie ? Le succès de ces tentatives trop brusques eût été fort douteux ; elles les auraient exposés à trop de dangers : ils aimaient mieux rester dans la route battue que de s'aventurer dans des écarts. Les contrariétés, les critiques qu'essuyait Mlle Duménil, leur faisaient peur, et tout en l'admirant ils n'osaient imiter son audace. Ces règles de convention pesaient alors sur tous les genres de talents. Comment les acteurs s'y seraient-ils soustraits plus que les auteurs eux-mêmes ? Ne voit-on pas les plus grands d'entre ceux-ci fléchir sous l'influence de leur temps, et Racine lui-même, le divin Racine, y soumettre trop souvent la hauteur de son génie ? Beaucoup de ses héros ont l'empreinte de la galanterie du siècle de Louis XIV, et non celle de

leur époque. Voltaire, dans son *Temple du Goût*, signale ce défaut par une critique également fine et judicieuse. Dans l'admirable pièce d'*Andromaque*, Oreste et Pylade, dont l'amitié a passé en proverbe, ne sont point placés sur la même ligne : Oreste tutoie Pylade, mais celui-ci traite respectueusement son ami de *seigneur*, et ne se sert jamais à son égard que du mot *vous*. Il n'entrait pas alors dans les convenances du théâtre que le personnage principal fût tutoyé par le confident. Peut-être l'acteur chargé du rôle d'Oreste, à l'époque où Racine donna sa pièce, eut-il quelque part à cette distinction bizarre ; peut-être eût-il été choqué de tant de familiarité de la part d'un ami, que l'auteur avait jugé nécessaire de rabaisser au rang subalterne de confident. A l'exemple du monde réel, les acteurs au théâtre tenaient sans doute aussi beaucoup à leurs

rangs imaginaires, et étaient entre eux très-sévères sur les convenances et l'étiquette.

Cette influence des mœurs de l'époque se fait encore particulièrement sentir dans Britannicus et dans quelques endroits du rôle de Néron. Néron peint d'abord à Narcisse l'amour qu'il ressent pour Junie avec des couleurs qui décèlent une âme ardente et vicieuse. Il y a dans cet amour je ne sais quel mélange de libertinage et de férocité naissante. Ce sont les larmes, les cris, l'effroi de cette jeune princesse, arrachée durant la nuit de sa demeure, traînée devant lui par des soldats, au milieu d'un appareil d'armes et de flambeaux ; c'est ce spectacle de douleur et de violence qui charme Néron et irrite son amour. Il savoure en quelque sorte la douleur de Junie, elle l'embellit à ses yeux :

J'aimais jusqu'à ses pleurs que je faisais couler.

Jusque-là, il n'y a rien que de pris dans la nature et dans le caractère connu de Néron; mais dans la scène suivante entre ce personnage et Junie, ce n'est plus cet amour effréné qui porte le désordre dans tous ses sens; on reconnaît dans Néron cette galanterie qui caractérisait la cour de Louis XIV :

Pourquoi, de cette gloire exclus jusqu'à ce jour,
M'avez-vous, sans pitié, relégué dans ma cour?
. .
. .
En vain de ce présent ils m'auraient honoré,
Si votre cœur devait en être séparé,
Si tant de soins ne sont adoucis par vos charmes,
Si, tandis que je donne aux veilles, aux alarmes,
Des jours toujours à plaindre et toujours enviés,
Je ne vais quelquefois respirer à vos pieds.

Cette scène, qui vers la fin reprend sa véritable couleur, est au commencement fort difficile à jouer. Cette teinte d'affectation doucereuse refroidit l'acteur;

le mouvement passionné, imprimé d'abord au rôle de Néron, l'impétuosité de ses désirs, son trouble, son désordre, si bien peints dans la scène qui précède, paraissent tout à coup comme suspendus. Ils ne pourraient l'être que par la simple expression de cette retenue naturelle, involontaire, qu'impose souvent à la passion même la plus violente, l'aspect de la vertu timide et sans défense; mais ce Néron si impétueux, que déjà nul frein n'arrête, ne parle plus que le langage d'un galant de cour. Du temps de Louis XIV, où l'on n'eût osé violer les lois de la galanterie, où toute la cour se modelait sur un monarque qui avait la réputation d'aborder les femmes avec tant de grâces, on n'eût jamais souffert au théâtre qu'un prince parlât à sa maîtresse autrement que ne l'aurait fait le monarque lui-même. Il fallait toujours de *belles manières* pour parler aux fem-

mes, et Racine aurait cru blesser toutes les convenances en donnant à Néron, dans son entretien avec Junie, ce feu, cette ivresse, ce désordre dont il est agité dans la scène antérieure : un tel langage eût par trop choqué des oreilles habituées au doux langage des ruelles.

On portait alors le goût des belles manières dans les situations les plus tragiques, et jusque dans la mort même. L'Iphigénie de Racine refuse les secours d'Achille et de sa mère, et semble ne vouloir rien éprouver de l'émotion naturelle à une jeune fille qui va mourir. Euripide, qui n'avait pas de ces sortes de convenances à observer, s'est bien gardé de donner une résignation si composée à son Iphigénie ; mais Racine aurait cru dégrader la sienne en lui donnant la peur de la mort. Une princesse sous l'empire de l'étiquette devait toujours soutenir sa

dignité, même dans les moments où la nature reprend le plus ses droits. Ce grand génie dut encore en cette circonstance fléchir sous la puissance des idées reçues.

Il faut encore reporter à cette cause le peu de progrès qu'a fait le costume du temps de Lekain. Il avait sans doute regardé la fidélité du costume comme une chose fort importante ; on le voit par les efforts qu'il fit pour le rendre moins ridicule qu'il ne l'était alors : en effet, la vérité dans les habits comme dans les décorations augmente l'illusion théâtrale, transporte le spectateur au siècle et au pays où vivaient les personnages représentés. Cette fidélité fournit même à l'acteur les moyens de donner une physionomie particulière à chacun de ses rôles. Mais une raison bien plus grave encore me fait regarder comme véritablement coupables les ac-

teurs qui négligent cette partie de leur art. Le théâtre doit offrir à la jeunesse en quelque sorte un cours d'histoire vivante, et cette négligence ne la dénature-t-elle pas à ses yeux? N'est-ce pas lui donner des notions tout à fait fausses sur les habitudes des peuples et sur les personnages que la tragédie fait revivre? Je me rappelle très-bien que dans mes jeunes années, en lisant l'histoire, mon imagination ne se représentait jamais les princes et les héros que comme je les avais vus au théâtre. Je me figurais Bayard élégamment vêtu d'un habit couleur de chamois, sans barbe, poudré, frisé comme un petit-maître du XVIII^e siècle. Je voyais César serré dans un bel habit de satin blanc, la chevelure flottante et réunie sous des nœuds de rubans. Si parfois l'acteur rapprochait son costume du vêtement antique, il en faisait disparaître la sim-

plicité sous une profusion de broderies ridicules ; et je croyais les tissus de velours et de soie aussi communs à Athènes et à Rome qu'à Paris ou à Londres. Lekain ne parvint à faire disparaître qu'en partie le ridicule des vêtements que l'on portait alors au théâtre, sans pouvoir établir ceux qu'on y devait porter. A cette époque, cette sorte de science était tout à fait ignorée, même des peintres. Les statues, les manuscrits anciens ornés de miniatures, les monuments existaient comme aujourd'hui, mais on ne les consultait pas. C'était le temps des Boucher et des Vanloo, qui se gardaient bien de suivre l'exemple de Raphaël et du Poussin dans l'agencement de leurs draperies. Ce n'est que lorsque notre célèbre David parut, qu'inspirés par lui, les peintres et les sculpteurs, et surtout les jeunes gens parmi eux, s'occupèrent

de ces recherches. Lié avec la plupart d'entre eux, sentant toute l'utilité dont cette étude pouvait être au théâtre, j'y mis une ardeur peu commune. Je devins peintre à ma manière; j'eus beaucoup d'obstacles et de préjugés à vaincre, moins de la part du public que de la part des acteurs; mais enfin le succès couronna mes efforts, et, sans craindre que l'on m'accuse de présomption, je puis dire que mon exemple a eu une grande influence sur tous les théâtres de l'Europe. Lekain n'aurait pu surmonter tant de difficultés : le moment n'était pas venu. Aurait-il hasardé les bras nus, la chaussure antique, les cheveux sans poudre, les longues draperies, les habits de laine? eût-il osé choquer à ce point les convenances du temps? Cette mise sévère eût alors été regardée comme une toilette fort malpropre, et surtout fort peu décente. Lekain a donc

fait tout ce qu'il pouvait faire, et le théâtre lui en doit de la reconnaissance. Il a fait le premier pas, et ce qu'il a osé nous a fait oser davantage.

Les acteurs doivent sans cesse se proposer la nature pour modèle; elle doit être l'objet constant de leurs études. Lekain sentit que les brillantes couleurs de la poésie servaient seulement à donner plus de grandeur et de majesté aux beautés de la nature. Il n'ignorait pas que dans la société, les êtres profondément émus par de grandes passions, ceux que de grandes douleurs accablent, ou qu'agitent violemment de grands intérêts politiques, ont, il est vrai, un langage plus élevé, plus idéal, mais que ce langage est encore celui de la nature. C'est donc cette nature noble, animée, agrandie, mais simple à la fois, qui doit être l'objet constant des études de l'acteur comme du poëte, et

Lekain avait pu trouver dans les ouvrages mêmes des maîtres de la scène les exemples de cette grandeur sans enflure. En effet, dans leurs chefs-d'œuvre, les expressions les plus sublimes sont aussi les plus simples.

J'entends souvent dans le monde des personnes, très-instruites d'ailleurs, dire que la tragédie n'est pas dans la nature : c'est une idée qu'on répète sans réflexion, qui se propage et finit par être établie comme une vérité. Les gens du monde, occupés d'autres objets, n'ont pas fait une étude approfondie de tous les mouvements des passions ; ils jugent légèrement, et d'ailleurs les auteurs médiocres et les acteurs qui donnent peu d'attention à leur art, servent encore à accréditer cette erreur. Certes, la manière dont ils conçoivent la tragédie, le style des uns, le jeu des autres, ne sont pas propres à désabuser de cette

fausse idée. Mais qu'on examine la plupart de ces personnages politiques ou passionnés de Corneille et de Racine. Comme souvent leur langage est à la fois simple et élevé! Voltaire, dans le style duquel l'ambition du poëte apparaît davantage, comme son expression est pathétique et vraie, quand il est saisi par la passion! Certes, ce n'est pas la négligence et l'abandon d'une conversation vulgaire qu'on retrouve dans les belles scènes de ces grands poëtes : c'est le langage naïf, c'est l'expression agrandie, mais exacte de la nature même. Qu'on examine sous toutes les faces l'exposition et le dénoûment de *Wenceslas*, le cinquième acte de *Rodogune*, celui de *Cinna*, le rôle du vieil Horace, les scènes d'Agamemnon et d'Achille, les rôles de Joad, d'OEdipe, des deux Brutus, de César, les rôles de Phèdre, d'Andromaque, d'Her-

mione, etc., je défie qu'on puisse leur prêter un langage plus naturel et plus vrai; ôtez la rime, et tous ces personnages n'auraient pas dans la réalité parlé d'une autre manière.

Il en est de même de quelques acteurs qui ont illustré la scène française, tels que Lekain, Mlle Duménil, Molé, Monvel. Ce n'est que par l'imitation fidèle du vrai qu'ils ont fait éprouver à une nation éclairée ces émotions pénétrantes qui vivent encore après eux dans le souvenir. Ainsi les chefs-d'œuvre des uns et le talent des autres prouvent d'une manière incontestable que la tragédie n'est pas si loin de la nature qu'on le pense, et que les médiocrités seules ont donné quelque poids à l'opinion contraire.

Cependant il faut le dire, parmi le grand nombre d'acteurs de tous les pays, il n'en est que quelques-uns qui

aient recherché cette vérité. Molière pourtant, et Shakspeare avant lui, avaient donné d'excellentes leçons aux comédiens de leur temps. On voit le premier, dans son *Impromptu de Versailles*, railler les comédiens de l'hôtel de Bourgogne sur l'affectation et l'enflure de leur débit.

« Comment! vous appelez cela réciter? C'est se railler. Il faut dire les choses avec emphase. Écoutez-moi.... Voyez-vous cette posture? là, appuyez comme il faut sur le dernier vers. Voilà ce qui attire l'approbation et fait faire le brouhaha. — Mais, monsieur, il me semble qu'un roi qui s'entretient tout seul avec son capitaine des gardes parle un peu plus humainement, et ne prend guère ce ton démoniaque. — Vous ne savez ce que c'est : allez-vous-en réciter comme vous faites, vous verrez si vous ferez faire aucun ah! etc. » Et Scapin

dans les *Fourberies* : « Tiens-toi un peu, mets la main au côté, fais les yeux furibonds, marche un peu en roi de théâtre. »

Il paraît que sous les yeux de Molière même, les acteurs ne croyaient pas que les rois dussent marcher et parler comme les autres hommes.

Shakspeare, à une époque plus reculée, où le théâtre était à peine sorti de l'enfance, met dans la bouche d'Hamlet d'excellents conseils aux comédiens : « Rendez ce discours comme je l'ai prononcé devant vous, d'un ton facile et naturel ; mais si vous grossissez votre voix et vociférez, comme font la plupart de nos acteurs, j'aimerais autant avoir mis mes vers dans la bouche d'un crieur de ville. Oh ! rien ne me blesse l'âme comme d'entendre un homme grossièrement robuste exprimer une passion par des éclats et des cris à fen-

dre les oreilles d'une multitude qui n'aime que le bruit. Je voudrais vous faire fustiger cet Hérode de théâtre, qui enchérit sur Hérode même, et veut être plus furieux que lui. Ne soyez pas non plus trop froid ; mais que votre intelligence vous serve de guide : proportionnez l'action au mot et le mot à l'action, avec cette attention de ne pas sortir de la décence de la nature; car tout ce qui s'écarte de cette règle s'écarte du but de la représentation dramatique, qui est d'offrir en quelque sorte un miroir à la nature, de montrer à la vertu ses véritables traits, au ridicule sa ressemblante image, et à chaque siècle, à chaque époque du temps sa forme et son empreinte. Si cette peinture est exagérée ou affaiblie, elle amusera les ignorants; mais elle fera souffrir les hommes judicieux, dont l'opinion doit toujours à votre égard l'emporter

sur l'opinion de la foule. Oh! il y a des acteurs que j'ai vus jouer, et que j'ai entendu vanter par des louanges outrées, qui, pour ne pas dire plus, n'avaient ni la démarche d'un chrétien, ni d'un païen, ni d'un homme, et qui s'enflaient et hurlaient d'une si horrible manière, qu'on les eût pris pour quelques simulacres humains, grossièrement ébauchés par quelque apprenti subalterne de la nature, tant ils imitaient l'homme abominablement. »

Comment se fait-il donc que, malgré les avis de ces deux grands peintres, et sans doute malgré l'opinion de beaucoup d'autres de leurs contemporains, le faux système d'une déclamation ampoulée se soit établi sur la plupart des théâtres de l'Europe, et y ait été proclamé comme le seul type de l'imitation théâtrale? C'est que la vérité dans tous les arts est ce qu'il y a de plus difficile

à trouver et à saisir. La statue de Minerve existe dans le bloc de marbre, le ciseau seul de Phidias peut l'y découvrir. C'est que cette faculté n'ayant été donnée qu'à très-peu de comédiens, et les médiocrités étant en majorité, elles ont fait la loi, et ont avec le temps établi, comme seul modèle à suivre, les fausses imitations de leur faiblesse.

On me permettra de consigner ici une observation que m'ont suggérée les grands événements de la Révolution ; car les crises violentes dont elle m'a rendu témoin m'ont souvent servi d'étude.

L'homme du monde et l'homme du peuple, si opposés par leur langage, ont souvent, dans les grandes agitations de l'âme, la même expression : l'un oublie ses manières sociales, l'autre quitte ses formes vulgaires ; l'un redescend à la nature, l'autre y remonte ; tous deux

dépouillent l'homme artificiel, pour n'être plus vraiment qu'hommes. Les accents de l'un et de l'autre seront les mêmes dans la violence des mêmes passions ou des mêmes douleurs.

Supposez une mère, les regards attachés sur le berceau vide d'un enfant aimé qu'elle vient de perdre : une sorte de stupidité dans les traits, quelques larmes rares qui sillonneront ses joues, quelques cris déchirants, quelques sanglots convulsifs, se faisant passage de temps à autre, signaleront la douleur de la femme du peuple comme celle de la duchesse. Supposez de même un homme du peuple et un homme de cour tombés tous deux dans les accès violents, soit de la jalousie, soit de la vengeance ; ces deux hommes, si différents par leurs habitudes, seront les mêmes par leur frénésie. Ils offriront dans leurs fureurs la même expression ; leurs

regards, leurs traits, leurs gestes, leurs attitudes, leurs mouvements prendront tout à coup un caractère terrible, grand, solennel, digne dans tous deux et du pinceau du peintre et de l'étude de l'acteur ; et peut-être même le délire de la passion inspirera-t-il à l'un aussi bien qu'à l'autre un de ces mots, une de ces expressions sublimes qui pourront peut-être aussi mériter d'être recueillis par le poëte.

Les grands mouvements de l'âme élèvent l'homme à une nature idéale, dans quelque rang que le sort l'ait placé. La Révolution, qui a mis tant de passions en jeu, n'a-t-elle pas eu des orateurs populaires qui ont étonné par des traits sublimes d'une éloquence non recherchée, et par une expression et des accents que Lekain même n'eût pas désavoués ?

Lekain avait senti que l'art de la dé-

clamation, puisqu'il faut employer ce terme, ne consistait pas à réciter des vers avec plus ou moins de chaleur et d'emphase; que cet art pouvait, en se perfectionnant, donner en quelque sorte de la réalité aux fictions de la scène.

Pour arriver à ce but, il fallait que l'acteur eût reçu de la nature une sensibilité extrême et une profonde intelligence; et Lekain possédait ces qualités à un degré éminent. En effet, les impressions profondes que les acteurs produisent sur la scène ne sont que le résultat de l'alliance de ces deux facultés essentielles. Il faut que j'explique ce que j'entends. Selon moi, la sensibilité n'est pas seulement cette faculté que l'acteur a de s'émouvoir facilement lui-même, d'ébranler son être au point d'imprimer à ses traits, et surtout à sa voix, cette expression, ces accents de

douleur qui viennent réveiller toute la sympathie du cœur, et provoquer les larmes de ceux qui l'écoutent ; j'y comprends encore l'effet qu'elle produit, l'imagination dont elle est la source, non cette imagination qui consiste à avoir des souvenirs tels que les objets semblent actuellement présents, ce n'est proprement là que la mémoire ; mais cette imagination qui, créatrice, active, puissante, consiste à rassembler dans un seul objet fictif les qualités de plusieurs objets réels, qui associe l'acteur aux inspirations du poëte, le transporte à des temps qui ne sont plus, le fait assister à la vie des personnages historiques ou à celle des êtres passionnés créés par le génie, lui révèle comme par magie leur physionomie, leur stature héroïque, leur langage, leurs habitudes, toutes les nuances de leur caractère, tous les mouvements de leur âme, et

jusqu'à leurs singularités spéciales. J'appelle encore sensibilité cette faculté d'exaltation qui agite l'acteur, s'empare de ses sens, l'ébranle jusqu'à l'âme, et le fait entrer dans les situations les plus tragiques, dans les passions les plus terribles, comme si elles étaient les siennes propres.

L'intelligence qui procède et n'agit qu'après la sensibilité juge des impressions que nous fait éprouver celle-ci; elle les choisit, elle les ordonne, elle les soumet à son calcul. Si la sensibilité fournit les objets, l'intelligence les met en œuvre. Elle nous aide à diriger l'emploi de nos forces physiques et intellectuelles, à juger des rapports et de la liaison qu'il y a entre les paroles du poëte et la situation ou le caractère des personnages, à y ajouter quelquefois les nuances qui leur manquent, ou que les vers ne peuvent exprimer, à compléter

enfin leur expression par le geste et la physionomie.

On conçoit qu'un tel individu doit avoir reçu de la nature une organisation toute particulière : car la sensibilité, cette propriété de notre être, tout le monde la possède à un plus ou moins haut degré d'intensité ; mais chez l'homme que la nature a destiné à peindre les passions dans leurs plus grands excès, à rendre toutes leurs violences, à les montrer dans tout leur délire, on conçoit qu'elle doit avoir une bien plus grande énergie ; et comme toutes nos émotions ont avec nos nerfs un rapport intime, il faut que le système nerveux soit chez l'acteur tellement mobile et *impressionnable*, qu'il s'ébranle aux inspirations du poëte aussi facilement que la harpe éolienne résonne au moindre souffle de l'air qui la touche [1].

[1] On a vu souvent de jeunes acteurs avoir

Si l'acteur n'est pas doué d'une sensibilité au moins égale à celle des plus sensibles de ses auditeurs, il ne pourra les émouvoir que faiblement ; ce n'est

dans leurs débuts des succès en partie mérités, et pourtant ne pas remplir par la suite les espérances qu'ils avaient données; c'est que, chez quelques-uns, l'émotion, inséparable de leurs premiers essais sur la scène, avait mis leurs nerfs dans cet état d'ébranlement et d'agitation propre à les faire facilement entrer dans les situations les plus passionnées. Ensuite, l'habitude de paraître en public, en les affranchissant de ces émotions pénibles, mais salutaires, les a en même temps rendus à leur médiocrité. Ne voit-on pas aussi parfois quelques personnes, pour s'enhardir, avoir recours à un peu de vin? Leur nature timide ou paresseuse, ainsi stimulée, acquiert une exaltation factice, qui peut suppléer pour quelques moments à l'exaltation véritable de l'âme. Ne remarque-t-on pas tous les jours qu'il y a plus de loquacité et d'esprit parmi les convives, même les plus sobres, après un repas qu'avant? Il faut oser en convenir, ces accès de vivacité et de saillies ne tiennent souvent qu'à cet ébranlement nerveux qu'ils ont puisé dans les plaisirs de la table. (*Note de Talma.*)

que par un excès de sensibilité qu'il parviendra à produire des impressions profondes, et à émouvoir même les âmes les plus froides. La force qui soulève ne doit-elle pas avoir plus de puissance que celle qu'on veut ébranler? Cette faculté doit être même chez l'acteur, je ne dirai pas plus grande et plus forte que chez le poëte qui a conçu ces mouvements de l'âme reproduits au théâtre, mais plus vive, plus rapide, plus puissante sur ses organes. En effet, le poëte ou le peintre peuvent attendre, pour écrire ou pour peindre, le moment de l'inspiration. Chez l'acteur, l'inspiration doit avoir lieu instantanément et à sa volonté; et pour qu'il l'ait ainsi à commandement, pour qu'elle soit soudaine, vive et prompte, la sensibilité ne doit-elle pas être en quelque sorte chez lui surabondante? De plus, il faut que son intelligence soit là toujours en éveil,

agissant de concert avec sa sensibilité, pour en régler les mouvements et les effets ; car il ne peut, comme le peintre et le poëte, effacer ce qui est fait.

On me pardonnera ici, sur ces deux qualités principales, la sensibilité et l'intelligence, une digression qui pourra servir de réponse à une opinion de Diderot. Après avoir avancé que « c'est à la nature à donner au comédien les qualités extérieures, la figure, la voix, la *sensibilité*, le jugement et la finesse, et que c'est à l'étude des grands maîtres, à la pratique du théâtre, au travail, à la réflexion, à perfectionner les dons de la nature, » ce qui est parfaitement juste, il ajoute plus loin, par une contradiction incroyable, « qu'il veut au grand acteur beaucoup de jugement, qu'il le veut spectateur *froid et tranquille* de la nature humaine, et qu'il ait par conséquent beaucoup de finesse et

nulle sensibilité. » Je puise dans la nature même du génie de Diderot la cause de ce bizarre paradoxe ; en effet, il était doué d'une intelligence étendue et active, mais il manquait de sensibilité ; ses écrits en sont la preuve. L'enflure du langage, qui suit partout l'exagération dans les idées, le caractérise. Diderot comprend tous les principes abstraits et toutes les conséquences des choses, et il n'entend rien aux facultés mobiles des sentiments. Son style, généralement emphatique et déclamatoire, ne reçoit jamais les influences variées qu'impriment aux écrivains sensibles et délicats leurs émotions intérieures, si diverses et si multipliées. Son esprit était capable d'enthousiasme, et son cœur n'avait pas de passion ; car il s'exaltait toujours, et n'était jamais profondément pénétré. De là son éloquence uniformément élevée, et ce ton

monotone de grandeur qui ôte à ses discours la souplesse et le naturel. Comparons la simplicité touchante et la suprême énergie des ouvrages de Jean-Jacques avec l'appareil faussement animé des phrases philosophiques de Diderot, nous resterons convaincus que ce dernier n'eut jamais un seul élément de cette sensibilité réelle et native qui soumet la plume des poëtes, le pinceau des peintres et les organes des vrais acteurs, à l'expression juste et naturelle des agitations douces, tristes ou terribles, qu'ils savent représenter par la puissance de leur art. On distingue entre Jean-Jacques et Diderot la différence de l'ostentation et de la vérité, comme entre des acteurs on discerne la diction sentie qu'inspire la nature, de la déclamation convenue qu'on peut apprendre, et dont les accents n'émeuvent pas parce qu'ils ne sortent point du fond du cœur.

Diderot n'avait donc point ce qu'il faut pour juger du talent des acteurs, et il n'est pas étonnant qu'il ait beaucoup exalté celui de Mlle Clairon, qui était tout de composition, et par cela même avait quelque analogie avec le génie de ce philosophe, et qu'il ait en même temps rabaissé celui de Mlle Duménil, qui prenait sa source dans une exquise sensibilité; il lui échappe cependant de dire que celle-ci était quelquefois *sublime*, et dans l'éloge pompeux qu'il fait de sa protégée, il s'écrie assez froidement : « Quel jeu plus parfait que celui de Mlle Clairon ? » J'avoue que je préfère le jeu sublime au jeu parfait.

Ainsi, entre deux personnes destinées au théâtre, dont l'une aurait cette extrême sensibilité que j'ai définie plus haut, et l'autre une profonde intelligence, je préférerais sans contredit la première. Elle sera sans doute sujette à

quelques écarts; mais sa sensibilité lui inspirera ces mouvements sublimes qui saisissent le spectateur et portent le ravissement jusqu'au fond des cœurs.

L'intelligence rendra l'autre froidement sage et réglée. L'une ira par delà votre attente et votre pensée; l'autre ne fera que les accomplir. Votre âme sera profondément émue par l'acteur inspiré; votre esprit seul sera satisfait par l'acteur intelligent. Celui-là vous associera tellement aux émotions qu'il éprouve, qu'il ne vous laissera pas même la liberté du jugement. Celui-ci, par un jeu sage et sans reproche, vous laissera parfaitement à vous-même et vous permettra de raisonner tout à votre aise. Le premier sera le personnage lui-même, l'autre ne sera qu'un acteur qui représente le personnage. L'inspiration chez l'un suppléera souvent à l'intelligence, tandis que chez l'autre les com-

binaisons de l'intelligence ne suppléeront que faiblement aux effets de l'inspiration.

Cependant, pour former un grand acteur, tel que Lekain, il faut la réunion de la sensibilité et de l'intelligence.

Chez l'acteur qui possède ce double don de la nature, il se fait un genre de travail particulier. D'abord, par des études répétées, il essaye son âme aux émotions, et sa parole aux accents propres à la situation du personnage qu'il a à représenter. Il va de là au théâtre exécuter non-seulement les premiers essais de ses études, mais se livrer encore à tous les élans spontanés de sa sensibilité, à tous les mouvements qu'elle lui suggère à son insu. Que fait-il alors ? Pour que ces inspirations ne soient pas perdues ; sa mémoire recherche dans le repos, lui rappelle les intonations, les accents de sa voix, l'ex-

pression de ses traits, de son geste, le degré d'abandon auquel il s'est livré, enfin tout ce qui dans ces moments d'exaltation a concouru à l'effet qu'il a produit. Son intelligence alors soumet tous ces moyens à sa révision, les épure, les fixe dans son souvenir, et les y conserve en dépôt, pour les reproduire à sa volonté dans les représentations suivantes. Souvent même, tant ces impressions sont fugitives, faut-il qu'il répète en rentrant dans la coulisse la scène qu'il vient de jouer, plutôt que celle qu'il va jouer. Par cette sorte de travail, l'intelligence accumule et conserve toutes les créations de la sensibilité. C'est par là qu'au bout de vingt ans (il faut au moins cet espace de temps) une personne destinée à avoir un beau talent peut enfin offrir au public des rôles, à peu de chose près, parfaitement conçus et joués dans toutes leurs parties. Telle

a été la marche qu'a constamment suivie Lekain, et que doivent suivre tous ceux qui ont l'ambition de marcher sur ses traces. Toute sa vie a été consacrée à ce genre de travail, et ce n'est que dans ses cinq ou six dernières années qu'il recueillit complétement le fruit de ses études. C'est alors que sa sensibilité féconde ne le laissa jamais au-dessous des situations tragiques qu'il avait à peindre, que son intelligence déploya pleinement tous les trésors qu'il avait amassés ; c'est alors qu'on vit son jeu tellement assuré, tellement soumis à sa volonté, qu'il retrouvait toujours et les mêmes combinaisons et les mêmes effets : accents, inflexions, gestes, attitudes, regards, tout chez lui se reproduisait à chaque représentation avec la même exactitude, la même vigueur et le même abandon ; et s'il y avait quelque différence d'une représentation à une

autre, c'était toujours à l'avantage de la dernière.

La sensibilité et l'intelligence sont donc les facultés principales nécessaires à l'acteur. Mais de plus il lui faut, indépendamment de la mémoire qui est son instrument indispensable, une taille et des traits à peu près convenables aux rôles qu'il est appelé à jouer; il lui faut une voix qui puisse se moduler facilement, qui ait de la puissance et de l'accent. Je n'ai pas besoin de dire qu'une bonne éducation, l'étude de l'histoire, moins les événements que les mœurs des peuples et le caractère particulier des personnages historiques, le dessin même doivent venir encore fortifier les dons de la nature.

On juge bien qu'ici je ne parle que de la tragédie. Sans entrer dans cette question de savoir s'il est plus difficile de jouer la tragédie que la comédie, je

dirai que pour arriver à la perfection dans l'un et l'autre genres, il faut posséder les mêmes facultés morales et physiques; seulement je pense qu'elles doivent être douées de plus de puissance chez l'acteur tragique. La sensibilité, l'exaltation chez l'acteur comique n'ont pas besoin de la même énergie; l'imagination en lui a moins à faire. Il représente des objets qu'il voit tous les jours, des êtres de la vie desquels il participe en quelque sorte. A quelques exceptions près, sa fonction ne consiste qu'à imiter des travers ou des ridicules, qu'à peindre des passions prises dans une sphère qui est celle de l'acteur même, et par conséquent plus modérées que celles qui sont du domaine de la tragédie. C'est pour ainsi dire sa propre nature qui dans ses imitations parle et agit en lui, tandis que l'acteur tragique a besoin de quitter le cercle où il

a coutume de vivre, pour s'élancer dans la haute région où le génie du poëte a placé et revêtu de formes idéales, des êtres conçus dans la pensée, ou que l'histoire lui a fournis déjà tout agrandis par elle, et par la longue distance des temps. Il faut qu'il conserve à ces personnages leurs grandes proportions, mais qu'en même temps il soumette leur langage élevé à des accents naturels, à une expression naïve et vraie; et c'est ce mélange de grandeur sans enflure, de naturel sans trivialité, c'est cet accord de l'idéal et de la vérité qu'il est fort difficile d'atteindre dans la tragédie.

On me dira peut-être qu'un acteur tragique a bien plus de liberté dans le choix de ses moyens pour offrir au jugement du public des objets dont les types n'existent pas dans la société, tandis que chez l'acteur comique ce même pu-

blic peut facilement juger si la copie est conforme au modèle qu'il a sous les yeux; mais je répondrai que les passions sont de tous les temps : la société peut en affaiblir l'énergie; mais elles n'en existent pas moins au fond des âmes, et chaque spectateur peut en juger très-bien par lui-même.

Quant aux grands caractères historiques, comme c'est le public instruit qui fait seul l'opinion, ainsi que la réputation de l'acteur, comme il est familiarisé avec l'histoire, il peut facilement juger de la vérité de l'imitation. L'on voit donc, par ce que je viens de dire, que les facultés morales doivent avoir plus de force et d'intensité chez l'acteur tragique que chez l'acteur comique.

Quant aux qualités physiques, on sent que la mobilité des traits, l'expression de la physionomie doivent être plus prononcées, la voix plus pleine,

plus sonore, plus profondément accentuée dans l'acteur tragique, qui a besoin de certaines combinaisons, d'une force plus qu'ordinaire pour rendre d'un bout à l'autre avec la même énergie un rôle dans lequel l'auteur a souvent rassemblé en un cadre étroit, dans l'espace de deux heures, tous les mouvements, toutes les agitations qu'un être passionné ne peut ressentir souvent que dans un long espace de sa vie. Au reste, je le répète, il ne faut pas moins de qualités, quoique d'un ordre différent, au grand acteur comique qu'au grand acteur tragique, et l'un a comme l'autre besoin d'être initié aux mystères de la nature passionnée, aux penchants, aux faiblesses, et même aux bizarreries du cœur humain.

Quand on considère toutes les qualités qu'il faut pour former un véritable acteur tragique, tous les dons que la

nature doit lui départir, faut-il donc s'étonner qu'ils soient si rares? Parmi la plupart de ceux qui se présentent dans la carrière, l'un a de l'esprit, et son âme est de glace; l'autre a de la sensibilité, et nulle intelligence. Tel possède ces deux qualités, mais c'est à un degré si faible, que c'est comme s'il ne les avait pas; son jeu est sans effet, toute son expression est molle, incertaine, sans couleur; il parle tour à tour haut, bas, vite, lentement et comme au hasard. Celui-ci a reçu de la nature tous ces heureux dons de l'âme et de l'esprit, et sa voix aride, sèche, sans accent, est rebelle à exprimer les passions; il pleure, et ne fait pas pleurer; il est ému, et ne peut émouvoir. Celui-là possède une voix sonore et touchante; mais ses traits sont disgracieux, sa taille et ses formes n'ont rien d'héroïque. Enfin, la somme de hasards heureux

qu'un seul homme doit réunir en lui pour être un grand acteur est telle, qu'il ne faut pas s'étonner si l'on n'en voit paraître que de loin en loin dans la carrière.

Il faut l'avouer, Lekain eut quelques défauts; mais, dans la littérature et les arts d'imitation, le génie est estimé en raison des beautés qu'il enfante, ses imperfections ne font point partie de sa renommée; c'est la matière grossière qui serait tombée dans l'oubli sans l'excellence de ses plus nobles inspirations, et le souvenir de ses défauts ne se perpétue que dans la célébrité que lui ont value ses perfections. La nature avait refusé à Lekain quelques avantages physiques que la scène exige. Ses traits n'avaient rien de noble, sa physionomie paraissait commune, sa taille était courte; mais son exquise sensibilité, mais les émotions d'une âme ardente

et passionnée, mais cette faculté qu'il avait de se plonger tout entier dans la situation du personnage qu'il représentait, mais cette intelligence si fine, qui lui faisait deviner et rendre toutes les nuances des caractères qu'il avait à peindre, venaient embellir ses traits irréguliers, et leur donner un charme inexprimable. Sa voix était naturellement pesante et peu flexible; elle était couverte d'un léger voile, mais ce voile même donnait à cette voix, défectueuse sous quelques rapports, je ne sais quelles vibrations mélancoliques et pénétrantes qui allaient vous remuer jusqu'au fond de l'âme. Il vint cependant à bout, à force de travail, d'en dompter la roideur, de l'enrichir de tous les accents de la passion, et de la rendre obéissante à toutes les inflexions les plus délicates du sentiment. Il avait enfin étudié sa voix comme on étudie un instrument;

il en connaissait toutes les qualités et tous les défauts. Il passait légèrement sur les cordes ingrates pour ne faire vibrer que les cordes harmonieuses; sa voix, sur laquelle il avait essayé tous les accents, était pour lui comme un riche clavier dont il tirait à volonté tous les sons dont il avait besoin; et telle est la puissance d'une voix sensible donnée par la nature, ou acquise par l'art, qu'elle émeut même l'étranger qui ne comprend pas les paroles. La voix de Lekain avait cet avantage.

Le talent de Mlle Gaussin, celui de Mlle Desgarcins consistait principalement dans cet heureux don de la nature. J'ai vu, à Londres, des Français qui n'entendaient pas un mot d'anglais s'attendrir et pleurer aux seuls accents de la voix touchante de miss O'Neil.

Dans le commencement de sa car-

rière, Lekain fit ce que font tous les jeunes acteurs : il s'abandonna aux mouvements violents et aux cris, car c'est toujours par là que dans la jeunesse on se sauve des difficultés. Lekain, avec le temps, sentit que de toutes les monotonies celle de la force est la plus insupportable, qu'il fallait parler la tragédie, et non la hurler, qu'une explosion continuelle fatigue sans toucher, que ce n'est que lorsqu'elle est rare, inattendue, qu'elle peut étonner et émouvoir, qu'enfin l'auditeur, choqué par les cris continuels d'un acteur, finit par oublier le personnage, et cesse de compatir aux malheurs de l'un pour ne plaindre que la fatigue de l'autre. Aussi Lekain, souvent épuisé dans des scènes longues et violentes, prenait-il soin de dérober au public le dernier terme de ses efforts ; dans le moment même où ses moyens étaient le plus fa-

tigués, il en paraissait encore conserver toute la force et toute la puissance.

On a aussi reproché à Lekain un peu de lourdeur dans son débit; mais ce défaut provenait d'abord de sa nature lente, posée et réfléchie; ensuite Voltaire, dont il était particulièrement l'acteur, n'eût pas peut-être facilement consenti à sacrifier la pompe et l'harmonie de ses vers à un débit trop naturel et trop vrai. Il voulait qu'on frappât fort, si l'on ne frappait juste; et comme il avait un peu enflé la tragédie, il fallut bien que l'acteur suivît le système que le poëte avait adopté. D'ailleurs, à l'époque où vivait Lekain, époque si brillante encore par le génie de ses écrivains et de ses philosophes, tous les arts d'imitation étaient tombés dans le faux et dans la manière; et Lekain sentit peut-être qu'il était assez riche de toutes ses perfections pour faire un léger sacrifice

au mauvais goût du temps ; mais au reste son débit, d'abord lent et cadencé, s'animait par degrés, et une fois qu'il avait atteint la haute région des passions, il étonnait par la sublimité de son jeu. Malgré le débordement du mauvais goût dans les arts, il existait dans la société de cette époque, et parmi les amis de Voltaire, un grand nombre de personnes d'un goût plus vrai, dont les conseils furent à Lekain d'une grande utilité ; et Voltaire aussi, quoique fort médiocre acteur, même lorsqu'il jouait dans ses ouvrages, avait des intentions savantes qu'il communiquait à Lekain, et que celui-ci mettait habilement en œuvre. Dans un voyage que Lekain fit à Ferney, comme on le verra dans une de ses lettres, Voltaire lui fit changer totalement sa manière de jouer le rôle de Gengiskan ; à son retour à Paris, il fit sa rentrée par ce rôle. Le

public, d'abord étonné de ce changement, resta longtemps incertain s'il devait approuver ou blâmer. On crut l'acteur indisposé; rien de tout ce fracas, de toutes ces ressources du métier qui naguère lui avaient valu tant d'applaudissements dans ce rôle. Ce ne fut qu'après la chute du rideau, que le public, immobile pendant tout le cours de la pièce, sentit en effet que Lekain avait avec raison substitué à de vains cris, à une vaine enflure, à des effets vulgaires, des accents simples, nobles, terribles et passionnés; c'était bien, comme dit Voltaire, le lion caressant sa femelle en lui enfonçant ses griffes dans les flancs. L'opinion se forma instantanément et comme par un mouvement électrique; elle se manifesta par de longs et nombreux applaudissements. Lekain, remontant dans sa loge, entendit ces témoignages de l'approbation publique, et

se penchant sur la rampe de l'escalier, « Rougeot, dit-il à un garçon de théâtre qui se trouvait au bas de la rampe, qu'est-ce que j'entends donc là ? — Eh, monsieur Lekain, lui répondit Rougeot, c'est vous qu'on applaudit ; à la fin ils vous ont reconnu. »

L'expérience lui avait appris que toutes ces combinaisons niaises de la médiocrité, toutes ces oppositions de sons, tous ces cris pouvaient procurer beaucoup d'applaudissements et de bravos, mais nulle réputation. Tandis que, dans une salle, les amateurs des vociférations se persuadent que leur âme est émue, quand leurs oreilles ne sont que déchirées, et qu'ils applaudissent à outrance, il est un certain nombre d'artistes, de connaisseurs, de gens instruits qui ne sont sensibles qu'à ce qui est vrai et conforme à la nature ; ces personnes-là ne font pas beaucoup de bruit, mais

font les réputations. Lekain se défendit donc de cet amour des applaudissements qui tourmente la plupart des acteurs, et les font souvent s'égarer ; il ne voulut plaire qu'à la partie saine du public. Il rejeta tout ce charlatanisme du métier, et pour produire un véritable effet, il ne visa point aux effets ; aussi fut-il peut-être un des acteurs les moins applaudis de son temps, surtout dans la dernière partie de sa carrière, mais il fut le plus admiré, et rendit plus familière la tragédie, sans lui ôter ses majestueuses proportions. Il sut mettre une juste économie dans ses mouvements et dans ses gestes ; il regardait cette partie de l'art comme une chose essentielle, car les gestes sont aussi un langage ; mais leur multiplicité ôte la noblesse du maintien, et tandis que les autres acteurs n'étaient que des rois de théâtre ; en lui la dignité paraissait être

non le produit d'un effort, mais le simple effet de l'habitude ; il ne se haussait point, et n'enflait point sa voix pour commander ou donner un ordre. Il savait que l'homme puissant n'a pas besoin d'efforts pour se faire obéir, et qu'au rang où il est, toutes ses paroles ont du poids, et tous ses mouvements de l'autorité.

Lekain déployait une suprême intelligence, une véritable et rare habileté dans les divers mouvements de son débit, qu'il rendait plus ou moins rapide, plus ou moins lent, selon la situation du personnage, et qu'il entrecoupait souvent de silences étudiés.

Il est en effet de certaines circonstances où l'on a besoin de se recueillir avant de confier à la parole ce que l'âme éprouve, ou ce que l'intelligence calcule. Il faut donc que l'acteur, dans ce cas, ait l'air de penser, avant que de parler ;

que par des repos il paraisse prendre le temps de méditer ce qu'il va dire ; mais il faut aussi que sa physionomie supplée à ces suspensions de la parole, que son attitude, ses traits indiquent que pendant ces moments de silence son âme est fortement préoccupée ; sans cela, ces intervalles dans le débit ne seraient que des lacunes froides qu'on attribuerait moins à une opération de la pensée qu'à une distraction de la mémoire.

Il est aussi des situations où un être vivement ému sent avec trop d'énergie pour attendre la lente combinaison des mots ; le sentiment dont il est oppressé, avant que sa voix ait pu l'exprimer, s'échappe soudainement par l'action muette. Le geste, l'attitude, le regard doivent donc alors précéder les paroles, comme l'éclair précède la foudre. Ce moyen ajoute singulièrement à l'expression, en ce qu'il décèle une âme si pro-

fondément pénétrée, qu'impatiente de se manifester; elle a choisi les signes les plus rapides.

Ces artifices constituent ce qu'on appelle proprement le jeu muet, partie si essentielle de l'art théâtral, et qu'il est difficile d'atteindre, de posséder, de bien régler; c'est par lui que l'acteur donne à son débit un air de naturel et de vérité, en lui ôtant toute apparence d'une chose apprise et récitée.

Il est cependant d'autres situations où un personnage emporté par la véhémence d'un sentiment, trouve soudainement toutes les expressions dont il a besoin. Ses paroles arrivent sur ses lèvres aussi rapidement que les pensées dans son âme; elles naissent avec elles; elles se succèdent sans interruption; le débit de l'acteur doit être alors pressé, rapide et d'un seul jet. Il doit dérober au public jusqu'aux efforts d'une respi-

ration trop forte et trop prolongée ; car reprendre haleine est une sorte de repos, de suspension, qui, toute légère qu'elle soit, ralentit la chaleur du mouvement et en détruit nécessairement l'effet, parce qu'elle semble faire participer l'âme à ce soulagement et à ce repos[1]. Au surplus, la passion ne marche

[1] Pour accomplir ce que j'exige ici, et surtout pour éviter ce sifflement de la poitrine, ces râlements insoutenables que quelques personnes font entendre au théâtre, il est un moyen sûr que l'expérience m'a fourni, et le voici : l'acteur doit reprendre sa respiration avant que l'air soit entièrement expiré de sa poitrine, et que le besoin et la fatigue le forcent d'en aspirer un trop grand volume à la fois. Il faut donc qu'il aspire de l'air peu et souvent, et surtout avant que la nécessité l'y contraigne. Les plus légères aspirations suffisent, si elles sont fréquentes ; mais, dans ce cas, il doit mettre une grande adresse à ce qu'elles soient inaperçues : sans cela, les vers ainsi fréquemment coupés rendraient sa diction fausse, pénible et incohérente ; c'est surtout devant les voyelles, et particulièrement devant l'*a* et l'*e*, que l'on peut

pas comme la grammaire; elle ne s'arrête point toujours où celle-ci l'exige; d'ordinaire elle respecte peu les points et les virgules, et les franchit ou les déplace au gré de son désordre et de ses emportements.

Quelques années avant sa mort, Lekain essuya une longue maladie, et c'est

le plus facilement dérober cet artifice au spectateur. Pour être mieux compris, j'en vais donner un exemple, et marquer par un trait les endroits où je placerais ces aspirations, si j'avais à dire ce morceau :

Lusignan, — le dernier de cette auguste race,
Dans ces moments affreux ranimant notre audace, —
Au milieu des débris des temples renversés,
Des vainqueurs, des vaincus — et des morts entassés, —
Terrible, — et d'une main reprenant cette épée,
Dans le sang infidèle — à tout moment trempée, —
Et de l'autre — à nos yeux montrant avec fierté
De notre sainte loi — le signe redouté, —
Criant à haute voix : — Français, soyez fidèles ! —
Sans doute, en ce moment, le couvrant de ses ailes,
La vertu du Très-Haut, qui nous sauve aujourd'hui,
Aplanissait sa route, — et marchait devant lui.

L'on voit, par cet exemple, que j'emploie

à elle qu'il dut le parfait développement et toute la maturité de son talent. Ceci peut paraître étrange, mais n'en est pas moins exactement vrai. Il est des crises violentes, de certains désordres dans l'économie animale, qui souvent exal-

ces légères aspirations, autant que faire se peut, devant des voyelles, que ces aspirations sont encore placées devant les expressions qui demandent de la force, comme le mot *terrible*, et les deux hémistiches,

Criant à haute voix : — Français, soyez fidèles !

Mais, je le répète, il faut bien se garder que l'oreille, l'œil même du spectateur soupçonne que vous respirez. J'avoue en même temps qu'il faut beaucoup d'habitude et d'exercice pour se familiariser avec cette opération mécanique. Par ce moyen, ces douze vers que je viens de citer peuvent être dits comme d'un trait, et avec toute la rapidité et la chaleur qu'ils exigent. Au reste, la fréquence de ces aspirations dépend du plus ou du moins de force de chaque individu. Il y a tel acteur qui peut n'avoir pas besoin de les multiplier aussi souvent.

(*Note de Talma.*)

tent le système nerveux, et donnent à l'imagination une inconcevable activité : le corps est souffrant et l'esprit est lucide. On a vu des malades étonner par la vivacité de leurs idées, et d'autres en qui la mémoire, reprenant une activité nouvelle, leur rappelait des circonstances, des événements complétement oubliés ; d'autres enfin avoir une sorte de prévision de l'avenir ; et ce n'est peut-être pas sans raison que Chénier a dit :

Le ciel donne aux mourants des accents prophétiques.

En sortant de cet état, il reste toujours quelque chose de cet excès de sensibilité imprimée au système nerveux. Les émotions sont plus faciles et plus profondes, toutes nos sensations acquièrent un plus grand degré de délicatesse. Il semble que ces secousses épurent et renouvellent notre être, et c'est ce que Lekain

éprouva après sa maladie. L'inaction à laquelle sa longue convalescence le contraignit, lui devint même profitable. Son repos fut encore du travail ; car le génie ne veut pas toujours de l'exercice, et, comme la mine d'or, il se forme et se perfectionne sans bruit et sans mouvement.

Il reparut alors après une longue absence du théâtre. Quel fut l'étonnement du public, qui, se préparant à l'indulgence pour un homme affaibli par la souffrance, le vit au contraire sortir de son tombeau, brillant de perfections et de clartés nouvelles ! Il avait comme revêtu une existence plus parfaite et plus pure. C'est alors que son intelligence rejeta tout ce que la raison ne peut avouer. Plus de cris, plus d'efforts de poumons, plus de ces douleurs communes, plus de ces pleurs vulgaires qui amoindrissent et dégradent le person-

nage. Sa voix, à la fois brisée et sonore, avait acquis je ne sais quels accents, quelles vibrations qui allaient retentir dans toutes les âmes; les larmes dont il la trempait étaient héroïques et pénétrantes. Son jeu plein, profond, pathétique, terrible; purifié de tous ces effets bruyants, et qui ne laissent point de souvenirs, poursuivait jusque dans leur sommeil même ceux qui venaient de l'entendre.

Ce fut encore à cette dernière époque de sa vie, qu'ayant acquis plus de connaissance des hommes, ayant peut-être assisté lui-même à de grandes douleurs, il sut les peindre mieux; et si, souvent pour exprimer les peines de l'âme, sa voix mélancolique et douloureuse s'échappait à travers les sanglots et les larmes, souvent aussi, dans le dernier degré de la souffrance morale, sa voix altérée, couverte d'un voile, n'avait plus

que des sons étouffés, pénibles, sinistres, et mal articulés ; ses yeux comme stupides n'avaient plus de larmes, elles semblaient toutes retomber sur son cœur. Admirable artifice puisé dans la nature, et bien plus fait encore pour émouvoir les âmes que les larmes mêmes ; car dans la vie réelle, tout en plaignant l'être souffrant qui pleure, nous sentons du moins qu'il éprouve du soulagement à pleurer ; mais combien plus notre pitié est-elle excitée par la vue du malheureux qui, dans l'excès d'un morne et profond désespoir, demeure sans voix pour exprimer ses souffrances, comme sans larmes pour les soulager ! Aussi cet axiome d'Horace, répété par Boileau :

Pour m'arracher des pleurs, il faut que vous pleuriez ;

n'est pas toujours exactement vrai.

Lekain fut très-passionné. Il n'aima

jamais qu'avec fureur¹ : il haïssait, dit-on, de même ; et celui-là ne sera jamais qu'un médiocre acteur dont l'âme n'est pas susceptible de ressentir des passions extrêmes. Il est dans leur expression tant de nuances qu'on ne peut deviner et que l'acteur ne peut bien rendre que lorsqu'il les a éprouvées lui-même ! Riche alors des observations qu'il a faites sur sa propre nature, il se sert à lui-même et d'étude et d'exemple. Il s'interroge sur les impressions que son âme a ressenties, sur l'expression dont ses traits se sont empreints, sur les accents dont sa voix s'est émue dans les divers accès des passions qu'il a éprouvées ; il

¹ Dans le dernier temps de sa vie, il devint éperdument amoureux d'une dame Benoît, qu'il devait épouser; toutes les fois qu'il jouait, il la faisait placer dans la première coulisse, et lui adressait toutes les expressions de tendresse et d'amour qu'il débitait à l'actrice en scène avec lui. (*Note de Talma.*)

médite ses souvenirs et en fait passer toutes les réalités dans les passions fictives qu'il est chargé de peindre. A peine oserai-je dire que moi-même, dans une circonstance de ma vie où j'éprouvai un chagrin profond, la passion du théâtre était telle en moi, qu'accablé d'une douleur bien réelle, au milieu des larmes que je versais, je fis malgré moi une observation rapide et fugitive sur l'altération de ma voix et sur une certaine vibration spasmodique qu'elle contractait dans les pleurs; et, je le dis non sans quelque honte, je pensai machinalement à m'en servir au besoin; et en effet cette expérience sur moi-même m'a souvent été très-utile [1].

[1] Je ferai observer à ce sujet que les larmes forcent presque toujours la voix à s'élever dans ses cordes les plus hautes; mais que, dans ces tons aigus, loin d'être attendrissantes, elles sont souvent maigres, communes, et peu com-

Les contrariétés, les chagrins, des souvenirs douloureux que l'acteur peut appliquer au personnage qu'il représente, en exaltant sa sensibilité le mettent aussi dans cet état d'agitation nécessaire au développement de ses facultés. Je suis loin de souhaiter cependant que ceux qui suivent cette carrière soient dans le cas de faire une fréquente épreuve de semblables moyens. Mais enfin l'acteur a ce privilége de retirer de ses douleurs mêmes un avantage réel, et d'y puiser encore des moyens de perfection.

municatives. Il faut donc, autant que faire se peut, user, dans la douleur, du médium de sa voix. C'est dans ce ton seulement que les larmes sont nobles, touchantes, profondes, et que la voix trouve facilement ces accents pathétiques, ces sons déchirants et douloureux qui vont réveiller toute la sensibilité des âmes, et forcent le spectateur à pleurer avec vous.

(*Note de Talma.*)

Lekain puisa donc dans ses passions mêmes un aliment à son talent. Quant aux caractères odieux et aux passions viles dont le type n'était pas en lui, car nul homme au monde ne fut plus honorable, il sut les peindre par analogie. En effet, parmi les passions désordonnées qui dégradent la nature humaine, il en est qui se rapprochent par quelques points des passions vives et pures qui l'élèvent et l'agrandissent. Ainsi le sentiment d'une noble émulation nous fait deviner ce que peut éprouver l'envie; le juste ressentiment des injures nous montre de loin les excès de la haine et de la vengeance. La réserve et la prudence nous mettent sur la voie de la dissimulation. Les désirs, les tourments, les inquiètes jalousies de l'amour en font concevoir toutes les frénésies et nous mettent dans le secret de ses crimes. Ces combinaisons, ces rapproche-

ments sont le résultat d'un travail rapide, inaperçu, de la sensibilité unie à l'intelligence, qui s'opère en secret chez l'acteur comme chez le poëte, et qui leur révèle, bien que leur propre nature y soit étrangère, les noirs penchants, les passions coupables des âmes vicieuses et corrompues. Ainsi Milton, homme d'une probité austère, dont l'âme était si pleine de la puissance divine, a créé le personnage de Satan ; Corneille, le plus simple et le plus honnête des hommes, a créé Phocas et Félix ; Racine a fait Néron, Narcisse et Mathan ; Voltaire a peint les effets du fanatisme avec une effrayante vérité ; et Ducis, dont les goûts furent simples, dont la vie fut religieuse, peignit dans Abufar, avec un pinceau brûlant, tous les transports de l'amour incestueux.

Je termine ici ces réflexions ; je les ai jetées sans beaucoup d'ordre, et telles qu'elles sont venues sous ma plume. Je n'ai pu me refuser au plaisir de rendre cet hommage à la mémoire du plus grand acteur qui ait paru sur notre scène, et à répandre, chemin faisant, quelques-unes des idées que mon expérience a pu me donner sur l'art théâtral. Je n'ignore pas ce qu'elles peuvent avoir d'incomplet. Il est à regretter que Lekain lui-même nous ait laissé trop peu de chose sur cette matière ; je suis loin de croire qu'il soit en moi de suppléer à ce qu'il n'a pas fait ; mais si mes forces répondent à mon désir, et si mes occupations actives me laissent quelque loisir, j'aimerais par la suite à rassembler dans le silence et le repos les souvenirs

d'une longue expérience, et à terminer ainsi par un travail peut-être utile pour ceux qui viendront après moi, une carrière embellie par quelques succès, et donnée tout entière à l'avancement du bel art que j'ai tant aimé.

LISTE

DES RÔLES QUI ONT ÉTÉ JOUÉS PAR TALMA

DANS L'ANCIEN ET LE NOUVEAU RÉPERTOIRE,

DEPUIS 1788 JUSQU'EN 1826.

Il est convenable, avant d'indiquer les grands rôles de Talma dans l'ancien et le nouveau répertoire, d'apprécier certains faits et de constater trois époques dans le développement de son talent.

Talma débute en 1788; il est contemporain de Larive qui a déjà oublié les traditions de Lekain et qui est un *bel acteur;* sa déclamation ampoulée, ses gestes emphatiques, paralysent les premiers instincts de Talma. La lutte commence cependant, et par les costumes. Un jour, dans *Brutus*, en 1789, Talma, dans le rôle de Proculus, paraît pour la première fois avec une véritable toge romaine et dans toute la sévé-

rité du costume antique : *Ah! mon Dieu*, s'écrie Mlle Contat, *il a l'air d'une statue.* Cette critique était un bel éloge. Bientôt quelques tragédies de Ducis, de Chénier, de Lemercier, le mettent en évidence ; en 1799, il joue Achille, Néron, Oreste : Larive est sur son déclin et se retire du théâtre en 1801.

Mais Larive était aimé du public ; il avait fait école : on ne comprenait pas que la tragédie pût être parlée ; des esprits distingués, des littérateurs attaquaient déjà Talma sur ses premières tentatives. Larive retiré, Lafon lui succéda et suivit les mêmes principes ; la lutte recommença plus vive, car elle n'était plus tempérée par la considération et par l'ancienneté des services sur la scène française.

L'adversaire n'était pas de force ; il fut vaincu ainsi que le mauvais goût du public, et Talma parla bientôt les tragédies de nos grands maîtres avec cette noblesse, cette grandeur simple dont le souvenir est encore si présent à ceux qui l'ont entendu.

De 1801 à 1818, Talma, dans la seconde période de sa carrière, mérita le bel éloge de Mme de Staël, auquel nous ne devons rien ajouter. Mais à cette époque, que nous appellerons la troisième, Saint-Prix, acteur intelligent et sage, se retira du théâtre, et livra à Talma certains premiers rôles qui ne lui appartenaient pas : Joad, Auguste, Jacques de Molay, Mithridate, Danville, Sylla, Charles VI ; ces rôles de sa vieillesse, que son ardeur infatigable plaçait à côté de son répertoire habituel, firent éclater toute la puissance de son génie.

Cléandre, dans *la Jeune Épouse*, comédie en trois actes et en vers, de Cubières. (4 juillet 1788.)

Le chevalier Tristan, dans *Lanval et Vivianne, ou les Fées et les Chevaliers*, comédie héroïque d'André Murville. (13 septembre 1788.)

Le comte d'Orsange, dans *le Présomptueux ou l'Heureux imaginaire*, comédie de Fabre d'Églantine. (7 janvier 1789.)

Le Garçon anglais, dans *les Deux Pages*, comédie de Dezède. (6 mars 1789.)

Le chevalier de Sabran, dans *Raymond V, comte de Toulouse, ou le Troubadour*, comédie héroïque de Sedaine. (22 septembre 1789.)

Charles IX, dans *Charles IX ou la Saint-Barthélemy*, tragédie de Chénier. (4 novembre 1789.)

Juan, dans le *Paysan Magistrat*, drame de Collot d'Herbois. (7 décembre 1789.)

D'Harcourt, dans *le Réveil d'Épiménide à Paris*, comédie de Flins des Oliviers. (1ᵉʳ janvier 1790.)

Le comte d'Amplace, dans *l'Honnête Criminel*, drame de Fenouillot de Falbaire. (4 janvier 1790.)

Dorvigny, dans *le Comte de Cominges*, drame d'Arnaud Baculard. (14 mai 1790.)

J. J. Rousseau, dans *le Journaliste des Ombres, ou Momus aux Champs-Élysées*, pièce héroïque en un acte et en vers de M. Aude. (14 juillet 1790.)

Henri VIII, dans *Henri VIII*, tragédie de Chénier. (27 avril 1791.)

CLÉRY, dans *l'Intrigue épistolaire*, comédie de Fabre d'Églantine. (15 juin 1791.)

JEAN, dans *Jean sans Terre*, tragédie de Ducis. (28 juin 1791.)

LA SALLE, dans *Jean Calas*, tragédie de Chénier. (6 juillet 1791.)

LE PRINCE, époux de Zuleima, dans *Abdélaïs et Zuleima*, tragédie de Murville. (3 octobre 1791.)

ALONZO, dans *la Vengeance*, tragédie de Dumaniant. (26 novembre 1791.)

MONVAL, dans *Mélanie*, drame de La Harpe. (7 décembre 1791.)

FULVIUS FLACCUS, dans *Caïus Gracchus*, tragédie de Chénier. (7 février 1792.)

OTHELLO, dans *le Maure de Venise*, tragédie de Ducis. (26 novembre 1792.)

DELMANCE, dans *Fénelon*, tragédie de Chénier. (9 février 1793.)

MUCIUS SCÉVOLA, dans *Mucius Scévola*, tragédie de Luce de Lancival. (23 juillet 1793.)

NÉRON, dans *Épicharis et Néron*, tragédie de Legouvé. (3 février 1794.)

TIMOLÉON, dans *Timoléon*, tragédie de Chénier. (11 septembre 1794.)

Servilius, dans *Quintus Cincinnatus*, tragédie de M. Arnault. (31 décembre 1794.)

Pharan, dans *Abufar*, tragédie de Ducis. (12 avril 1795.)

Quintus Fabius, dans *Quintus Fabius*, tragédie de Legouvé. (31 juillet 1795.)

Junius, dans *Junius ou le Proscrit*, tragédie de M. Monvel fils. (3 avril 1797.)

Égisthe, dans *Agamemnon*, tragédie de M. Lemercier. (25 avril 1797.)

Kaleb, dans *Falkland*, drame de M. Laya. (25 mai 1797.)

Moncassin, dans *les Vénitiens*, tragédie de M. Arnault. (15 octobre 1798.)

Thaulus, dans *Ophis*, tragédie de M. Lemercier. (22 décembre 1798.)

Achille, dans *Iphigénie en Aulide*, de Racine. (18 septembre 1799.)

Étéocle, dans *Étéocle et Polynice*, tragédie de Legouvé. (19 octobre 1799.)

Néron, dans *Britannicus*, de Racine. (3 décembre 1799.)

Pinto, dans *Pinto*, comédie de M. Lemercier. (22 mars 1800.)

Oreste, dans *Andromaque*, de Racine. (24 avril 1800.)

Montmorency, dans *Montmorency*, tragédie de M. Carrion de Nisas. (1er juin 1800.)

Thésée, dans *Thésée*, tragédie de M. Mazoyer. (25 novembre 1800.)

Phoedor, dans *Phœdor et Vladimir*, tragédie de Ducis. (24 avril 1801.)

Retraite de Larive le 14 mai 1801. Il paraît pour la dernière fois dans le rôle d'Oreste d'*Andromaque*.

Cinna, dans *Cinna*, de Corneille. (6 avril 1802.)

Don Pèdre, dans *le Roi et le Laboureur*, tragédie d'Arnault. (5 juin 1802.)

Œdipe, dans *Œdipe*, de Voltaire. (9 juin 1802.)

Orovèze, dans *Isule et Orovèze*, tragédie de Lemercier. (23 décembre 1802.)

Hamlet, dans *Hamlet*, de Ducis, 1re représentation au bénéfice d'un acteur, donnée au théâtre de la Porte-Saint-Martin. (4 avril 1803.)

SHAKSPEARE, dans *Shakspeare amoureux*, comédie d'Alex. Duval (2 janvier 1804.)

ULYSSE, dans *Polixène*, tragédie de Aignan. (14 janvier 1804.)

HAROLD, dans *Guillaume le Conquérant*, drame d'Alex. Duval. (4 février 1804.)

CYRUS, dans *Cyrus*, tragédie de Chénier. (8 décembre 1804.)

MARIGNY, dans *les Templiers*, tragédie de Raynouard. (24 mai 1805.)

MANLIUS, dans *Manlius*, tragédie de Lafosse. (11 janvier 1806.)

HENRI IV, dans *la Mort de Henri IV*, tragédie de Legouvé. (25 juin 1806.)

OMASIS, dans *Omasis*, tragédie de Baour-Lormian. (13 septembre 1806.)

PYRRHUS, dans *Pyrrhus*, tragédie de Lehoc. (28 février 1807.)

PLAUTE, dans *Plaute*, comédie de Lemercier. (20 janvier 1808.)

HECTOR, dans *Hector*, tragédie de Luce de Lancival. (1er février 1809.)

LE DUC DE GUISE, dans *les États de Blois*, tragédie de Raynouard. (22 juin 1810.)

Mahomet, dans *Mahomet II*, tragédie de Baour-Lormian. (9 mars 1811.)

Tippo Saeb, dans *Tippo Saëb*, de Jouy. (27 janvier 1813.)

Sans vouloir indiquer des dates précises que nous réservons aux premières représentations et aux grands rôles de l'ancien répertoire qui caractérisent surtout les transformations du génie de Talma, nous avons constaté aux archives de la Comédie française de nombreuses représentations, où Talma a joué successivement les rôles suivants :

Nicomède, dans *Nicomède*, de Corneille.

Oreste, dans *Iphigénie en Tauride*.

Tancrède, dans *Tancrède*, de Voltaire.

Ninias, dans *Sémiramis*, de Voltaire.

Rhadamiste, dans *Rhadamiste et Zénobie*, de Crébillon.

Horace, dans *Horace*, de Corneille.

Antiochus, dans *Rodogune*, de Corneille.

Sévère, dans *Polyeucte*, de Corneille.

Assuérus, dans *Esther*, de Racine.

Abner, dans *Athalie*, de Racine.

Spartacus, dans *Spartacus*, de Saurin.

Fayel, dans *Gabrielle de Vergy*.

Harcourt, dans *le Siége de Calais*.

Bayard, dans *Gaston et Bayard*.

Coriolan, dans *Coriolan*.

Ladislas, dans *Venceslas*, de Rotrou.

Philoctète, dans *Philoctète*, de La Harpe.

Vendôme, dans *Adélaïde Duguesclin*, de Voltaire.

Henri IV, dans *la Partie de Chasse de Henri IV*, de Collé.

Ninus II, dans *Ninus II*, tragédie de Briffaut. (19 avril 1813.)

Duguesclin, dans *la Rançon de Duguesclin*, comédie héroïque d'Arnault. (17 mars 1814.)

Ulysse, dans *Ulysse*, tragédie de Lebrun. (28 avril 1814.)

Rutland, dans *Arthur de Bretagne*, tragédie. (3 février 1816.)

Hérode, dans *Hérode et Mariamne*, tragédie. (25 janvier 1817.)

Caïn, dans *la Mort d'Abel*, représentation donnée à l'Opéra, au bénéfice de Fleury. (13 mars 1817.) Retraite de cet acteur.

Germanicus, dans *Germanicus*, tragédie d'Arnault. (22 mars 1817.)

Pharan, dans *Abufar*, de Ducis; reprise du rôle pour une représentation au bénéfice de Mlle Mars, à l'Opéra. (21 février 1818.)

1er avril 1818, retraite de Saint-Prix. Talma prend les grands rôles de la tragédie.

Joad, dans *Athalie*, avec les chœurs, représentation au bénéfice de Gardel, maître de ballets, donnée à l'Opéra, succès immense; plusieurs représentations sont données à l'Opéra, et les recettes partagées entre les deux théâtres. (8 mars 1819.)

Auguste, dans *Cinna*, première représentation. (26 octobre 1819.)

Jacques de Molay, dans *les Templiers*, de Raynouard. (4 février 1820.)

Leycester, dans *Marie Stuart*, tragédie de M. Lebrun. (6 mars 1820.)

Clovis, dans *Clovis*, tragédie de M. Viennet. (19 octobre 1820.)

Joad, dans *Athalie*, au Théâtre-Français, avec les chœurs mis en musique par Gossec, et exécutés par les classes du Conservatoire, sous la direction de M. Fétis. (14 novembre 1820.)

Jean de Bourgogne, dans *Jean de Bourgogne*, tragédie de M. de Formont. (4 décembre 1820.)

Mithridate, dans *Mithridate*, de Racine ; première représentation de cette tragédie au bénéfice de Martin, donnée à l'Opéra-Comique. (24 mars 1821.)

La seconde représentation fut donnée au Théâtre-Français le 29 mars. On annonçait la troisième ; Talma ne voulut pas la donner ; malgré les applaudissements enthousiastes qui l'avaient accueilli, il répondit que ce rôle avait besoin de sérieuses études, et qu'il n'en comprenait pas un mot. Cette réponse mérite d'être conservée.

Kaleb, dans *Falkland*, de Laya, drame rejoué (le 13 novembre 1821.)

Sylla, dans *Sylla*, tragédie de de Jouy, donnée

pour la représentation de retraite de Saint-Phal. (27 décembre 1821.)

MEINEAU, dans *Misanthropie et Repentir*, drame de Kotzebue, donné pour la représentation de retraite de Chenard, acteur de l'Opéra-Comique. (11 avril 1822.)

RÉGULUS, dans *Régulus*, tragédie de M. Lucien Arnault. (5 juin 1822.)

ORESTE, dans *Clytemnestre*, tragédie de M. Soumet. (7 novembre 1822.)

EBROÏN, dans *le Maire du Palais*, tragédie de M. Ancelot. (16 avril 1823.)

DANVILLE, dans *l'École des Vieillards*, comédie de M. Casimir Delavigne. (6 décembre 1823.)

GLOCESTER, dans *Jane Shore*, tragédie de M. Lemercier. (1er avril 1824.)

GERMANICUS, dans *Germanicus*, d'Arnault; reprise de cette tragédie non représentée depuis le tumulte de 1817; elle est reçue avec indifférence par le public, et n'a qu'un petit nombre de représentations. (20 décembre 1824.)

LE CID, dans *le Cid d'Andalousie*, tragédie de M. Lebrun. (1er mars 1825.)

OTHELLO, dans *Othello*, de Ducis; reprise de cette tragédie après une interruption de vingt ans.

Cette représentation fut donnée à l'Opéra au bénéfice de Talma, le 21 mars 1825. Depuis plusieurs années, il était vivement sollicité de reprendre ce rôle qu'il n'aimait pas et qu'il trouvait odieux; la belle partition de Rossini, Garcia, Mme Pasta avaient mis ce sujet à la mode, il céda au vœu du public et le succès fut immense. Talma profita de la circonstance pour introduire une réforme dans le costume qui causa une stupéfaction singulière à son entrée en scène. On attendait le riche costume maure et le turban blanc formant contraste avec la figure cuivrée de l'Africain; Talma ne pouvait commettre une pareille faute, il représenta Othello en général commandant des troupes vénitiennes et en costume vénitien, justaucorps rouge du XVIe siècle, toque noire et plumes blanches.

Malgré une telle autorité, on n'en a tenu compte, Othello est resté, au Théâtre-Italien, un turc de mardi gras.

ABIATAR, dans *la Clémence de David*. (7 juin 1825.)

BÉLISAIRE, dans *Bélisaire*, tragédie de M. Jouy. (28 juin 1825.)

LÉONIDAS, dans *Léonidas*, tragédie de M. Pichat. (26 novembre 1825.)

MACBETH, dans *Macbeth*, reprise de la tragédie de Ducis. (25 février 1826.)

CHARLES VI, dans *Charles VI*, tragédie de M. Delaville. (6 mars 1826.)

Ce rôle a été peut-être sa plus touchante création et sa plus belle étude historique ; il sut donner aux accès de démence du malheureux roi de France autant de grandeur que de vérité physiologique.

Talma parut le 3 juin 1826 pour la dernière fois, dans ce rôle de Charles VI ; quelques jours après, il tomba malade, et après avoir langui quelques mois, il mourut le 19 octobre 1826, à onze heures et demie du matin.

FIN.

Paris. — Imprimé par Ch. Lahure
rue de Vaugirard, 9

TYPOGRAPHIE DE CH. LAHURE
Imprimeur du Sénat et de la Cour de Cassation
rue de Vaugirard, 9.

www.ingramcontent.com/pod-product-compliance
Lightning Source LLC
Chambersburg PA
CBHW071604220526
45469CB00003B/1112